書苑
拾遺

趙之謙悲盦賸膡墨選

王褘 主編

馮威 編

上海辭書出版社

導言

趙之謙（一八二九—一八八四），字益甫，撝叔，號悲盦、梅盦、無悶等，會稽（今浙江紹興）人。清代中晚期著名書畫家、篆刻家，『海上畫派』代表之一。其書、畫、印合一，有《補寰宇訪碑錄》《六朝別字記》《悲盦居士文存》《二金蝶堂印存》《悲盦賸墨》等著作行世。

趙之謙成長於江南商人家庭，自幼起受到良好的儒學教育。同時，他還致力於金石學，尤精書畫和篆刻，長於融會貫通，各有極大成就。在書法領域，他開創了魏碑體新書風，同時各體兼能。

趙之謙的楷書和行書早年師承顏真卿，並參以何紹基的書風。三十二歲，他開始閱讀包世臣藝術名著《藝舟雙楫》，接受了書中力倡北朝碑版的理論，運用於書法學習和創作中。在金石學問的基礎上，他服膺北碑獨具的自然魅力，從中吸取營養，書風為之一變，筆勢飛動，結構靈活，創造了以行書筆法書寫魏碑的新手法。

其實，趙之謙北魏楷書的形成，是他厚今愛古、長於通變的合力結果。他三十七歲時發現《藝舟雙楫》的『不是』，於是轉益多師。他從北朝名碑《鄭文公碑》中『悟卷鋒』，見鄧石如真蹟百餘種『始悟頓挫』，從中醫張琦處『始悟轉折』，又在觀賞包世臣弟子閻研香作字時『大悟橫豎波磔諸法』，從此走出『碑派』新天地。除了楷書，趙之謙的行書、小篆和隸書也不同程度地使用魏碑筆法，成就十分可觀。五十歲以後，趙之謙『人書俱老』，自稱『漢後隋前有此人』，將清代中期以來興起的碑學書法推向一個新高度。

客觀來講，相比篆刻，趙之謙的書法成就在他生前和逝後多年，都沒有得到應有的評價。他行筆俏媚的特點常常受攻擊。當代書法大家沙孟海先生在二十世紀三十年代撰寫的《近三百年的書學》中在評價趙氏書法時寫道：『他的作品，偏於優美一方面，拙的氣味少，巧的成分多，在碑學界，也不能不算一種創格，雖然有好多人不很贊重他。』這種狀況直到近三十年才有所改觀，國家級書展上逐漸出現取法趙之謙的作品。

趙之謙留傳至今的作品很多，真偽混雜。其中，較為可信的有西泠印社創始人丁仁和吳隱共同編輯的趙之謙書畫作品合集《悲盦賸墨》系列所刊。該系列由西泠印社在民國七年（一九一八）至十三年（一九二四）年間分十集陸續出版發行，共收入二百八十多幅書畫作品。該作品集『印行伊始，聲價遠騰，通都大邑不脛而走，四方操觚之士幾於家置一編。古所稱洛陽紙貴，殆蔑以加焉』（《悲盦賸墨》第二集《序言》）。此次我們從中精選出四十六幅書法作品重新編印出版，分為對聯、條幅、扇面、冊頁等四大類，每大類又以原集順序排列，是為選集，尚請周知。

出宰山水縣，讀書松桂林。公之束仁兄同年屬書昌黎句。光緒八年二月。弟之謙。

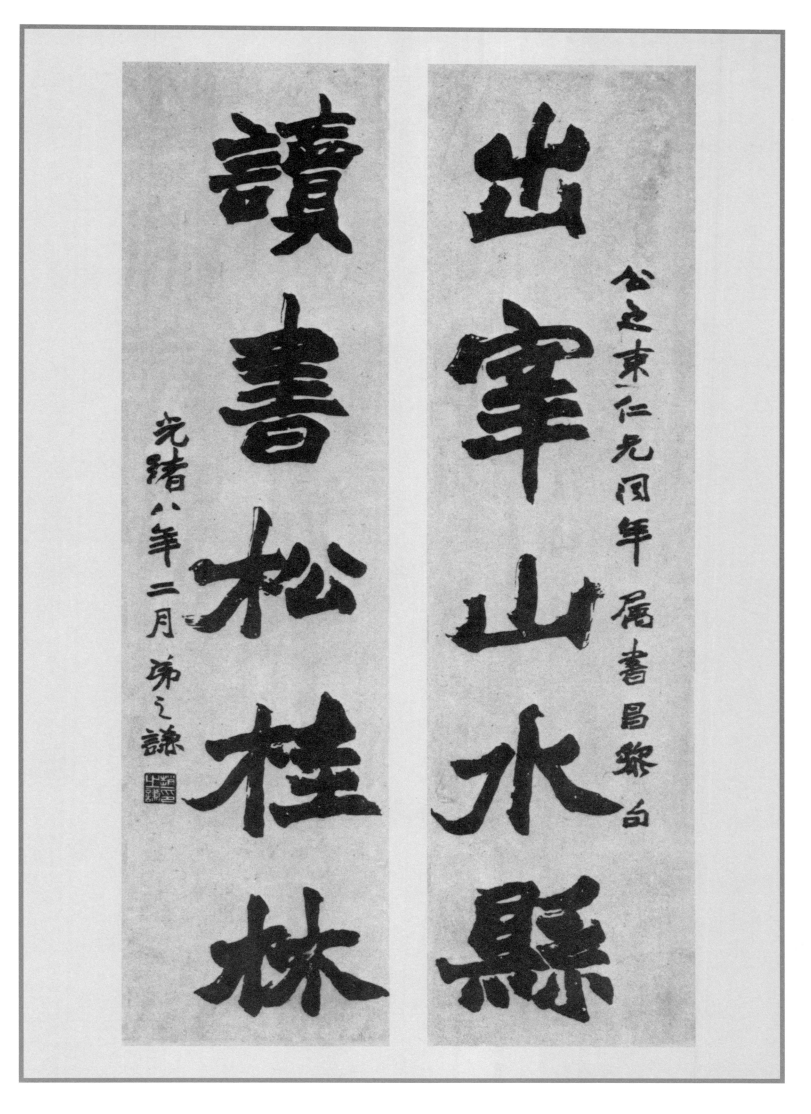

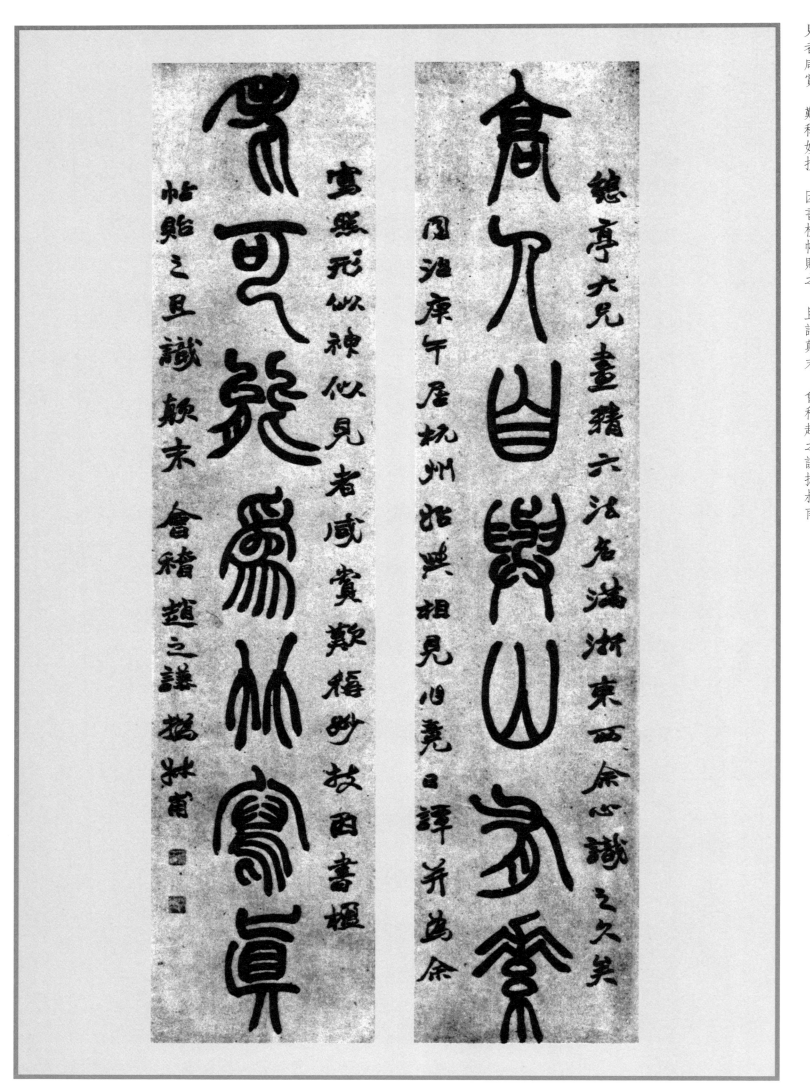

高人自與山有素，老可能爲竹寫眞。憩亭大兄畫精六法，名滿浙東西。余心識之久矣。同治庚午居杭州，始與相見，作竟日譚，并爲余寫照，形似神似，見者咸賞，歎稱妙技。因書楹帖貼之，且識顛末。會稽趙之謙撝叔甫。

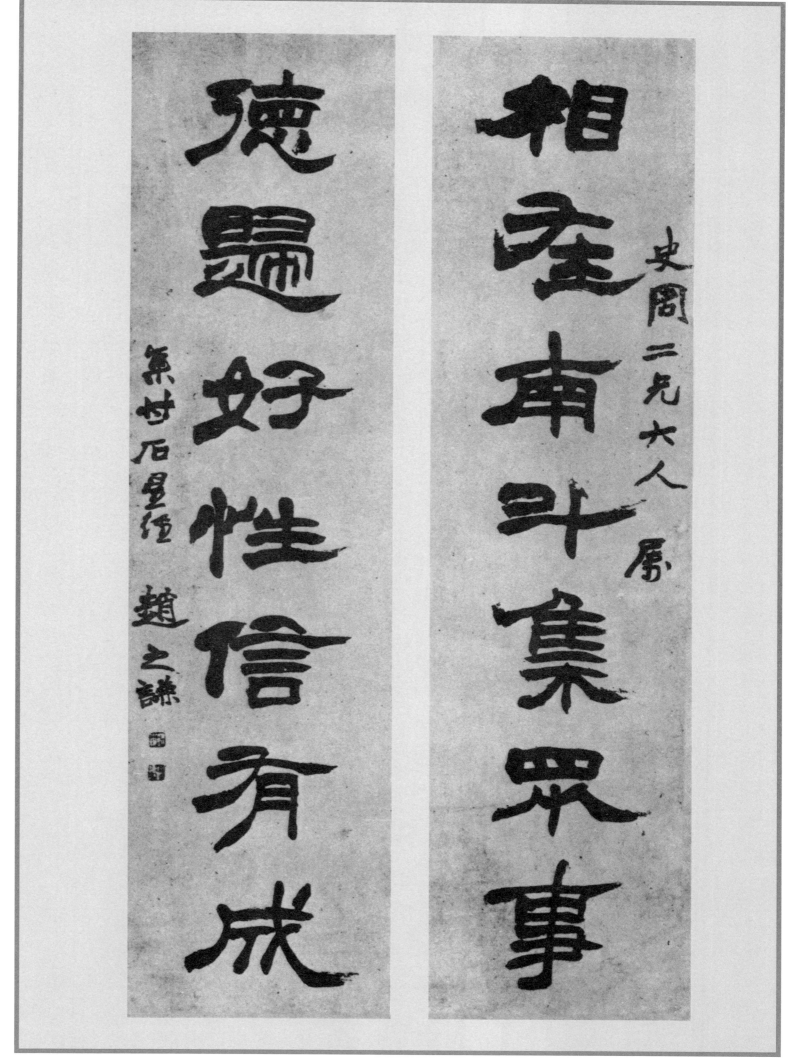

相在南斗集众事，德归好性信有成。史周二兄大人属。集《甘石星经》。赵之谦。

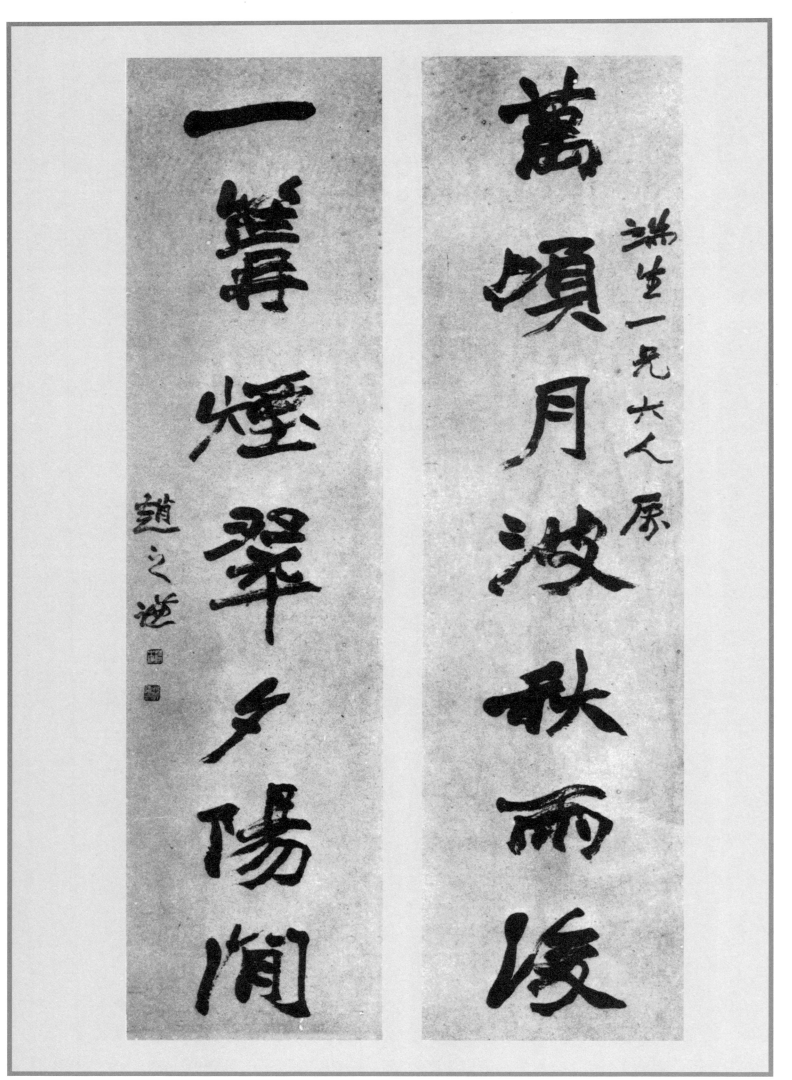

萬頃月波秋雨後，一篝煙翠夕陽間。端生一兄大人屬。趙之謙。

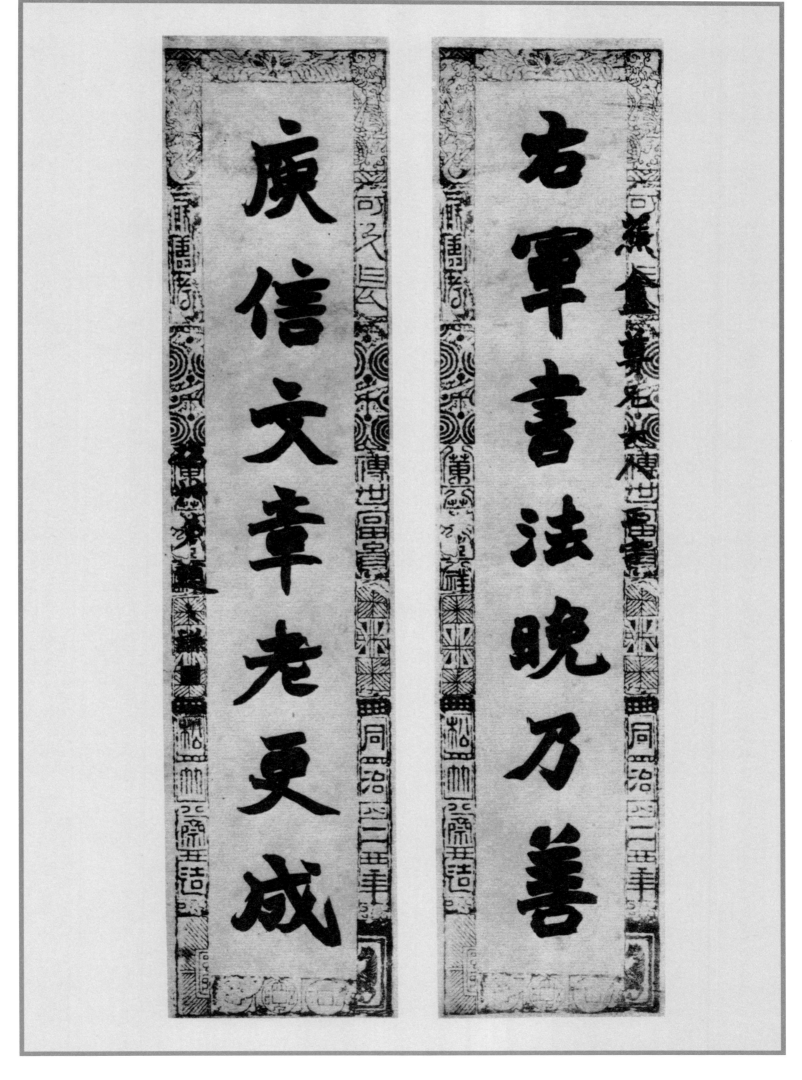

右軍書法晚乃善，庾信文章老更成。燕盦尊兄大人正字。撝叔弟趙之謙。

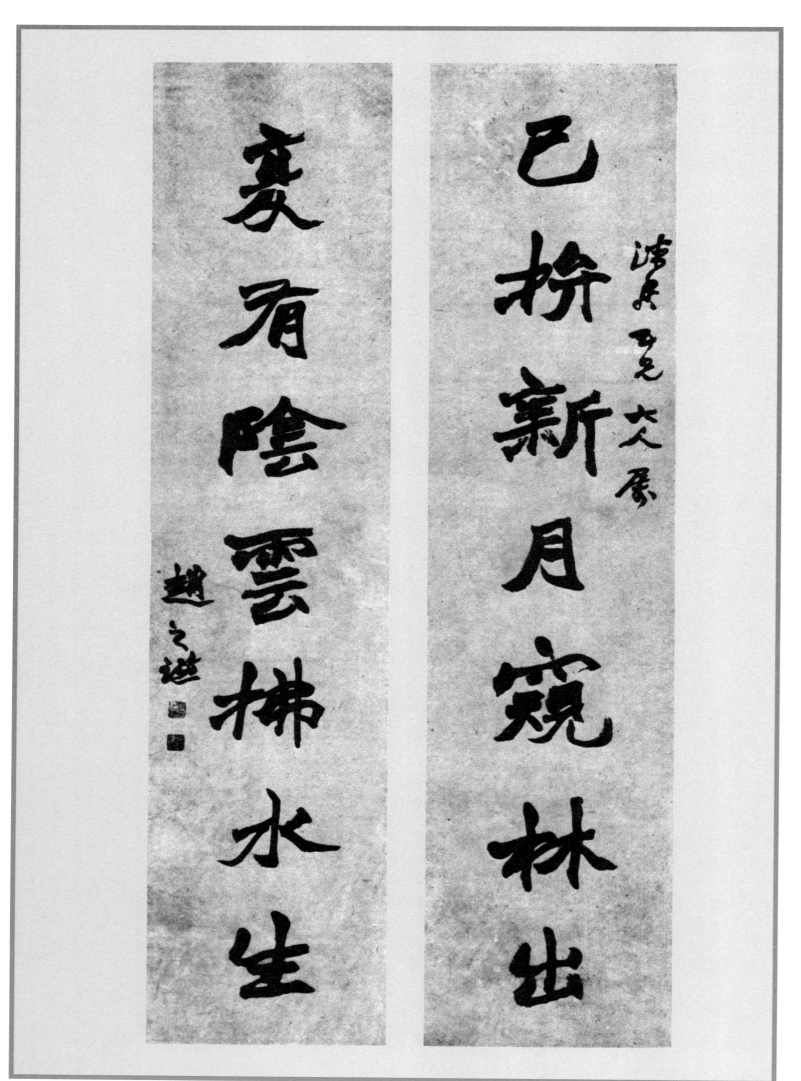

已拚新月窺林出，夏有陰雲拂水生。泮香五兄大人屬。趙之謙。

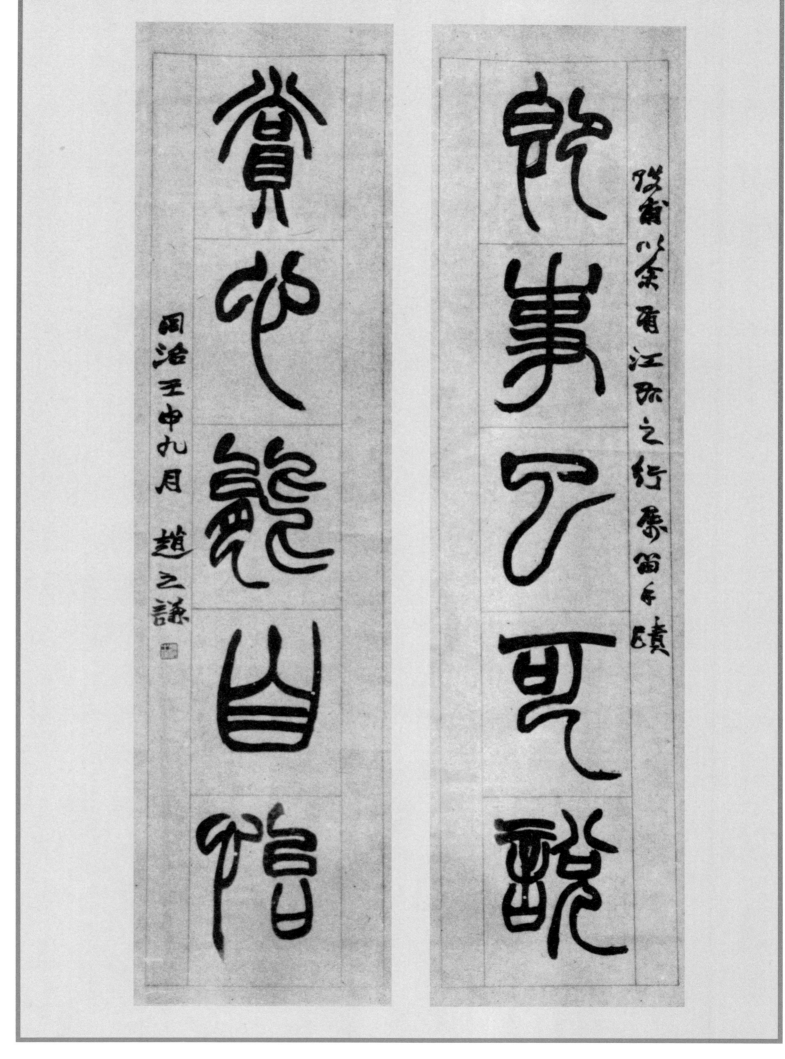

既事已可説，賞心能自怡。綏甫以余有江右之行，屬留手蹟。同治壬申九月。趙之謙。

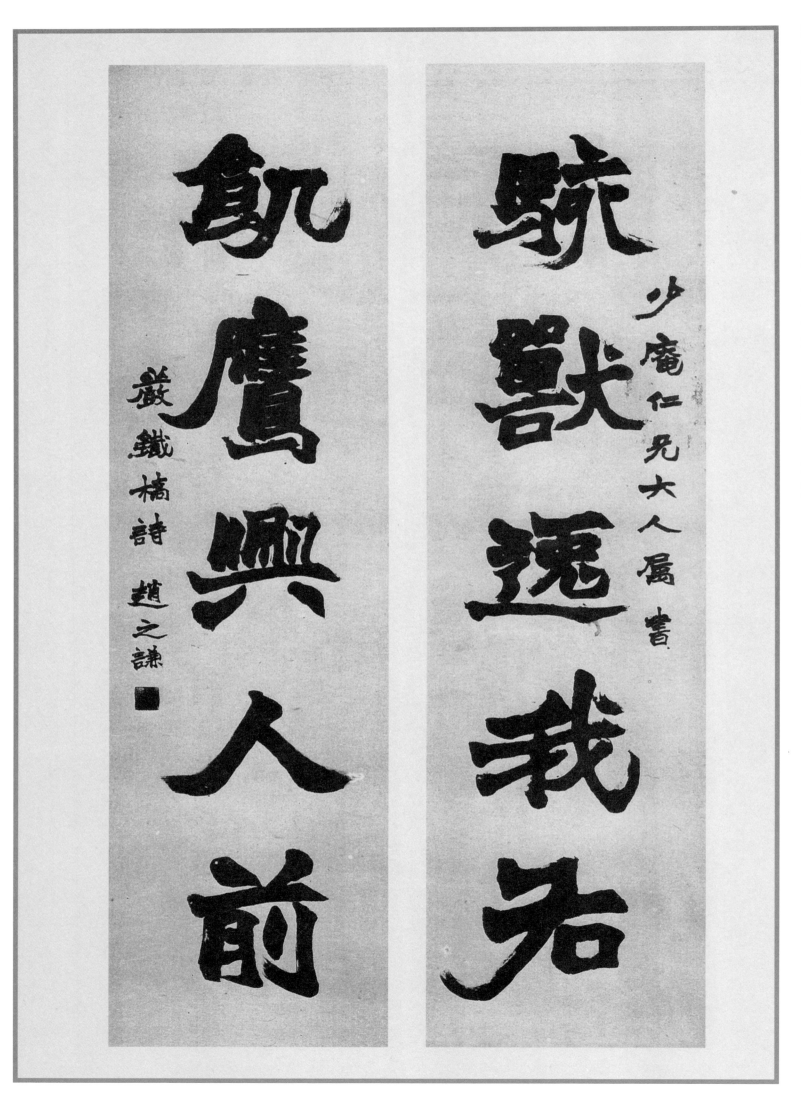

騃獸逸我右，飢鷹與人前。少庵仁兄大人屬書。嚴鐵橋詩。趙之謙。

8

猛志逸四象，奇龄迈五龙。集陶徵士、郭著作诗句。同治九年，太岁在庚午中夏之月。赵之谦记。

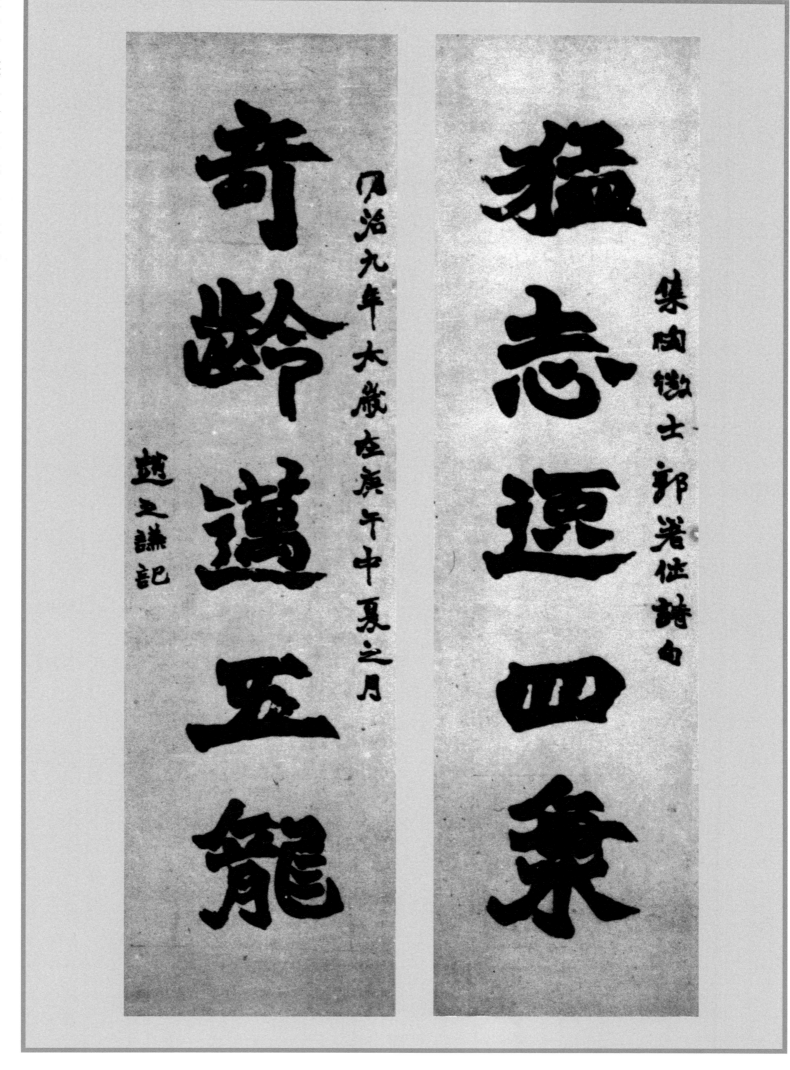

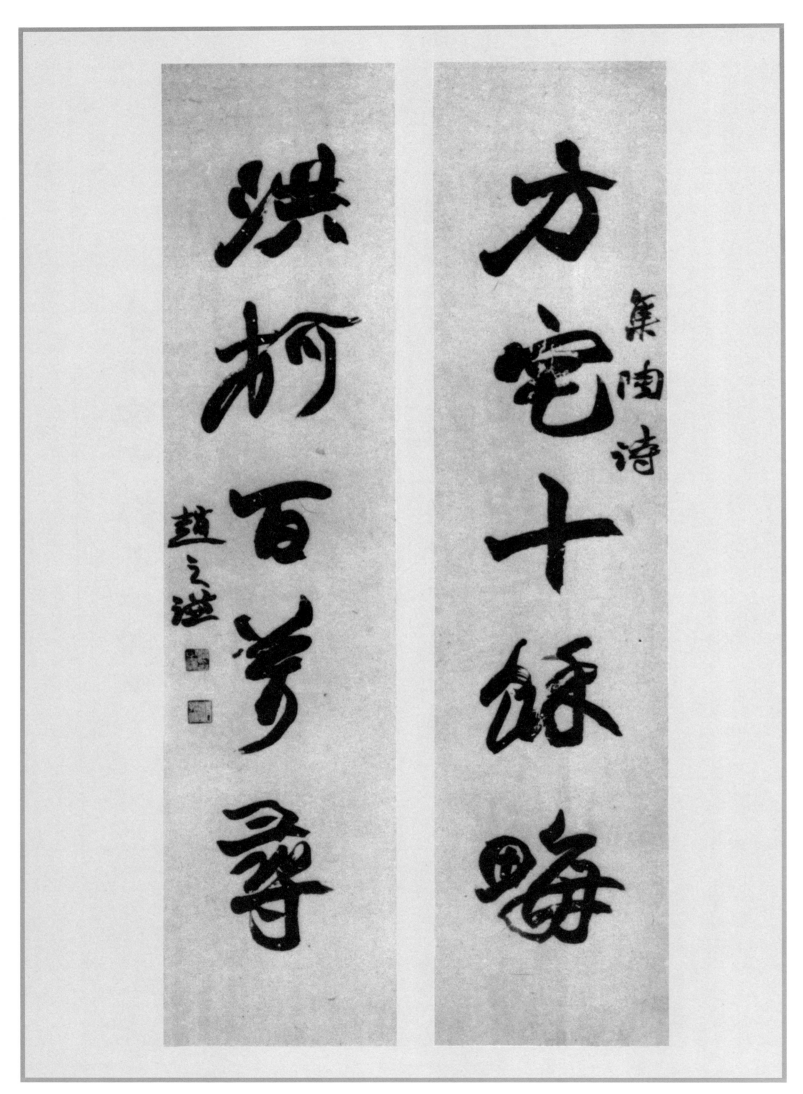

集陶詩

方宅十餘晦

洪柯百萬尋

趙之謙

不拘乎山水之形，雲陣皆山，月光皆水；有得乎酒詩之意，花酣也酒，鳥笑也詩。芸薌一兄大人屬書，即希正字。庚申夏。撝未趙之謙。

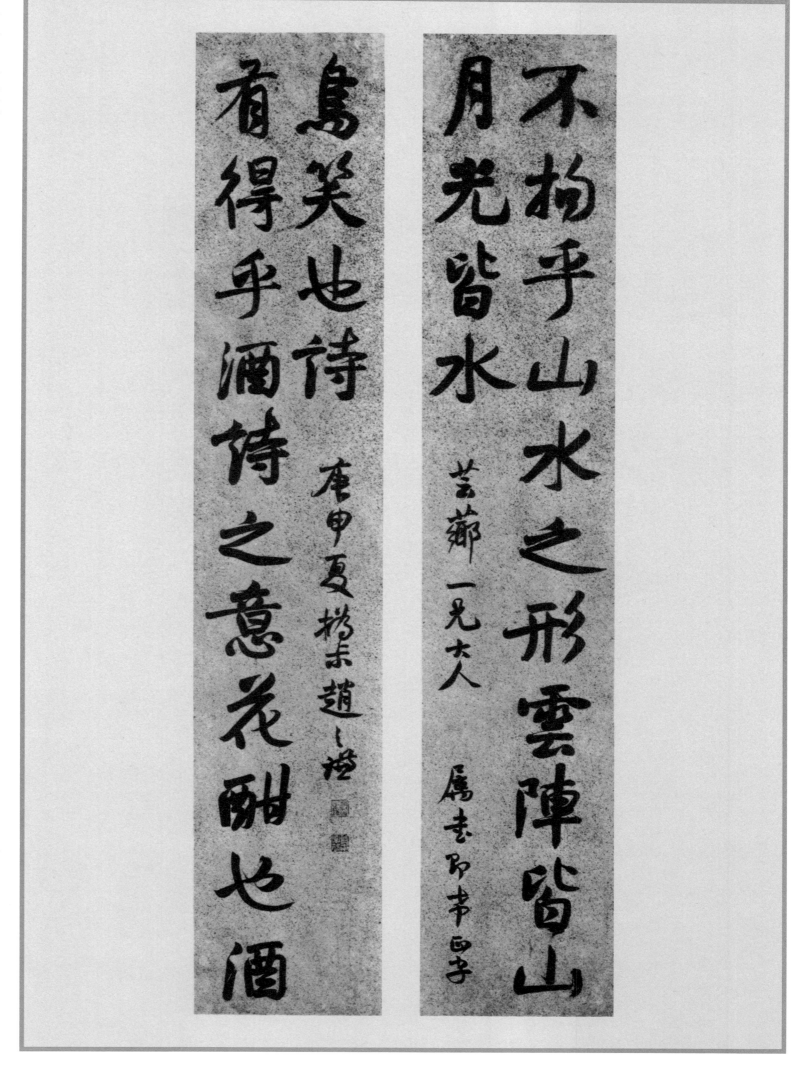

不拘乎山水之形雲陣皆山
月光皆水

芸薌一兄大人

屬書即希正字

鳥笑也詩
有得乎酒詩之意花酣也酒

庚申夏撝未趙之謙

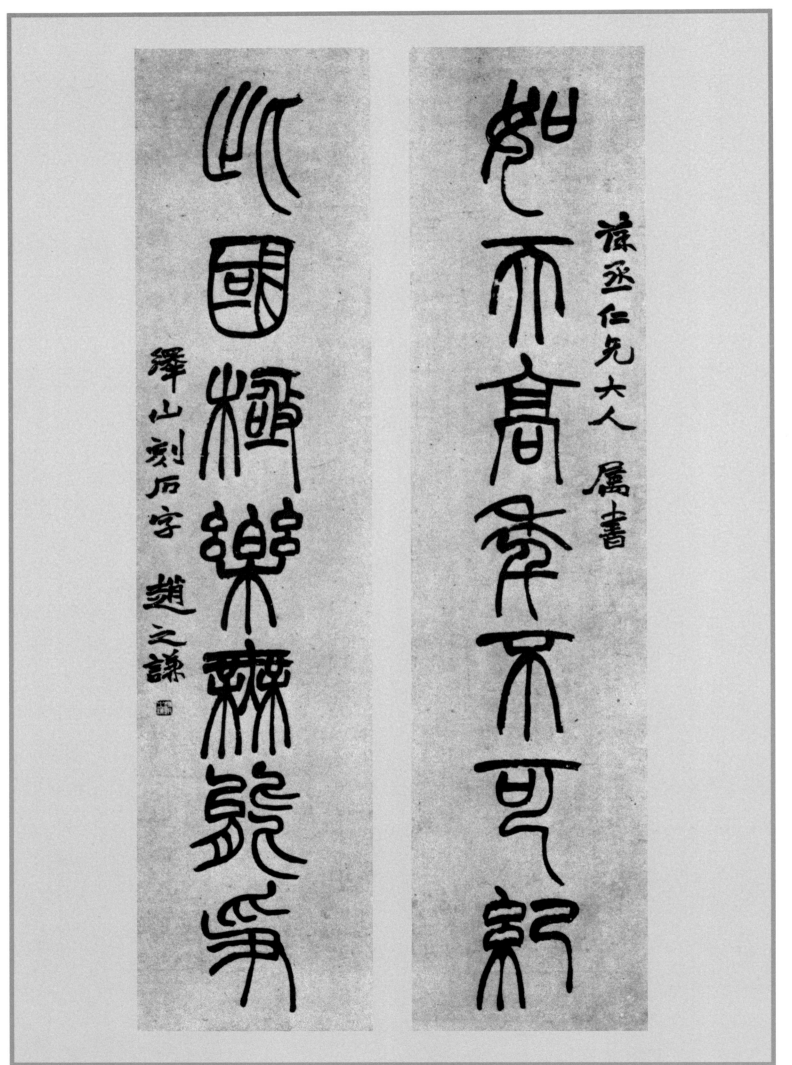

如天高年不可紀，此國極樂無能爭。葆丞仁兄大人屬書。繹山刻石字。趙之謙。

階前碎月鋪花影，天外斜陽帶遠颿。子式十兄。集溫飛卿詩。之謙。

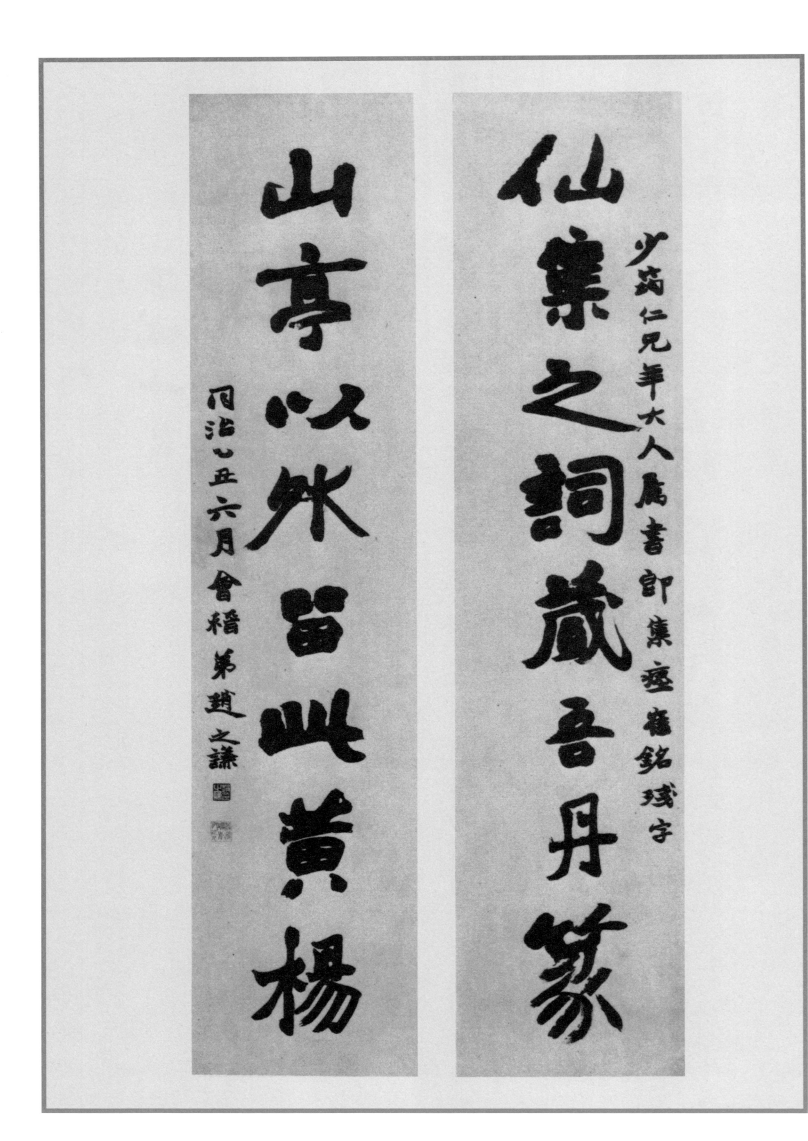

仙集之詞藏吾丹篆

山亭以外留此黄楊

少筠仁兄年大人屬書卽集《瘞鶴銘》殘字

同治乙丑六月會稽弟趙之謙

仙集之詞藏吾丹篆，山亭以外留此黄楊。少筠仁兄年大人屬書，卽集《瘞鶴銘》殘字。同治乙丑六月。會稽弟趙之謙。

14

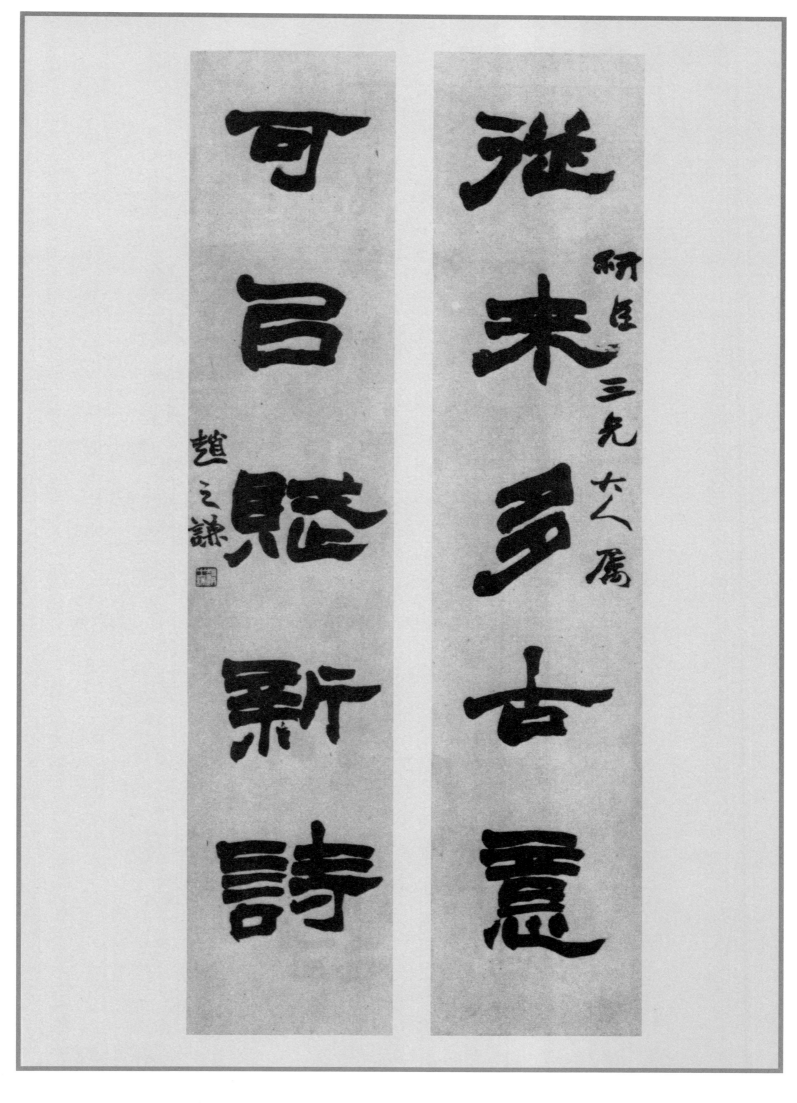

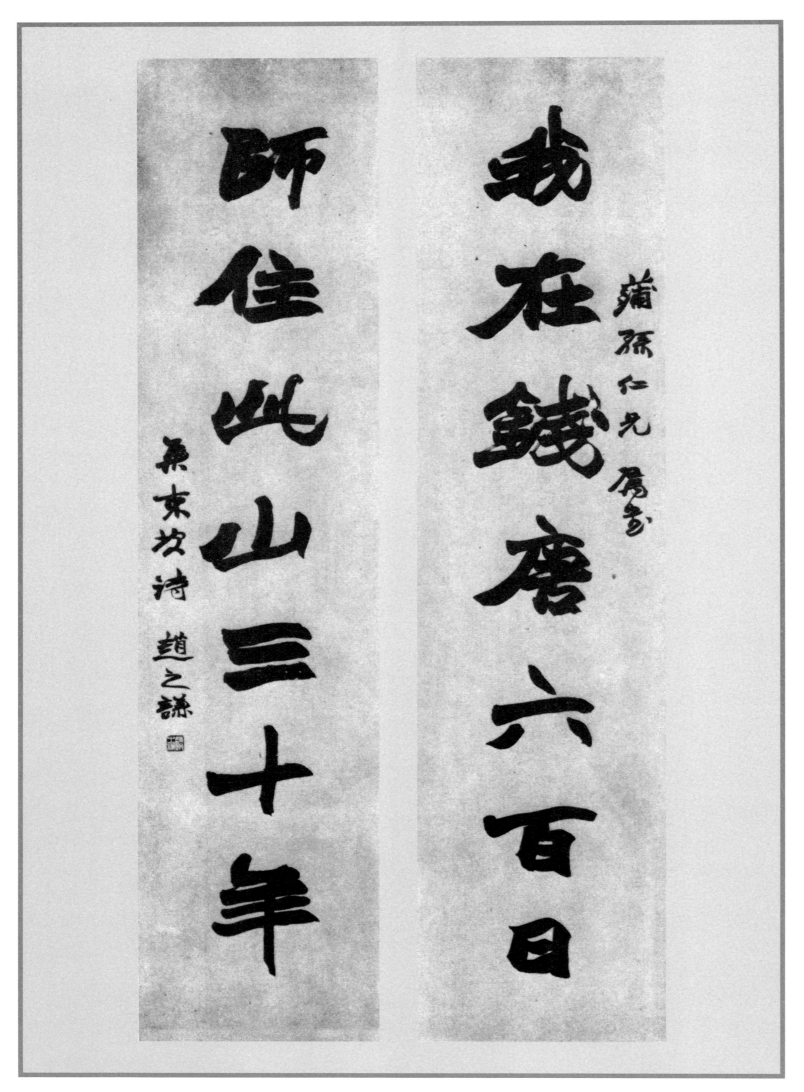

我在錢唐六百日，師住此山三十年。蒲孫仁兄屬書。集東坡詩。趙之謙。

通神達明應運挺度，鉤河摛雒奉魁承杓。梅梁五兄大人屬書。撝叔弟趙之謙。

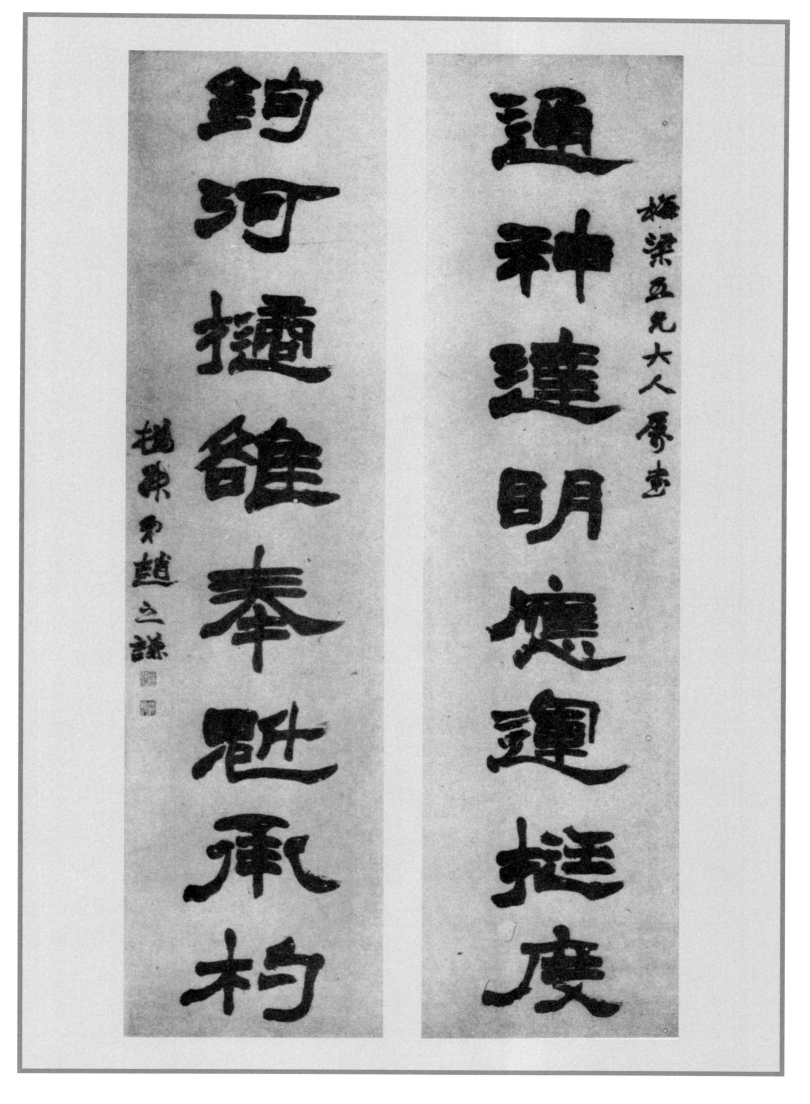

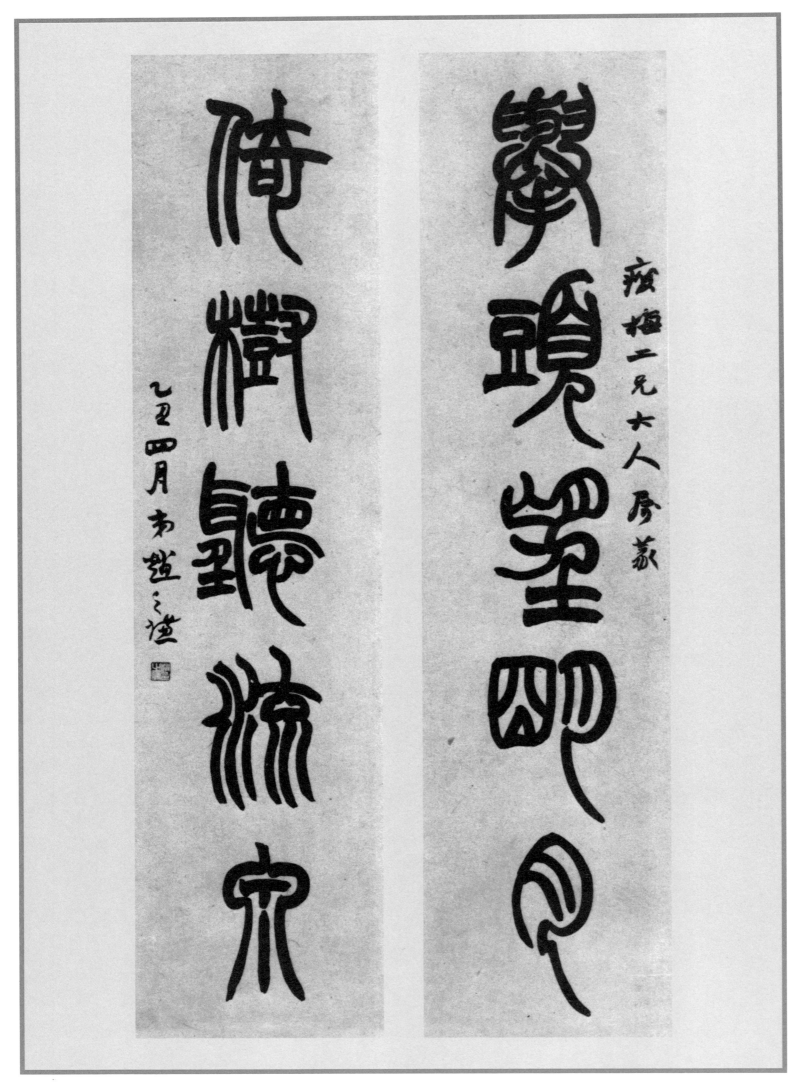

舉頭望明月，倚樹聽流泉。廢梅二兄大人屬篆。乙丑四月。弟趙之謙。

朗姿玉暢，遠葉蘭飛。何道州書有天仙化人之妙。余書不過著衣喫飯凡夫而已。藍洲仁兄學道州書，得其神似，復索余書，將無獻家雞乎？之謙。

朗姿玉暢

遠葉蘭飛

何道州書有天
仙他人之妙余書
不過著衣喫飯凡
夫而已

藍洲仁兄學道
州書得其神似
復索余書將無
獻家雞乎之謙

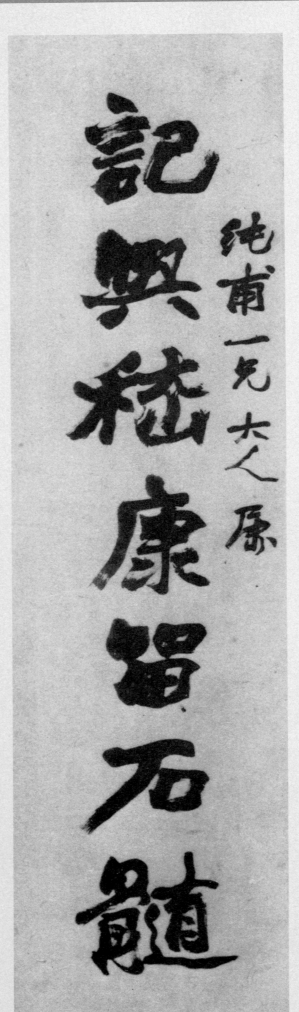

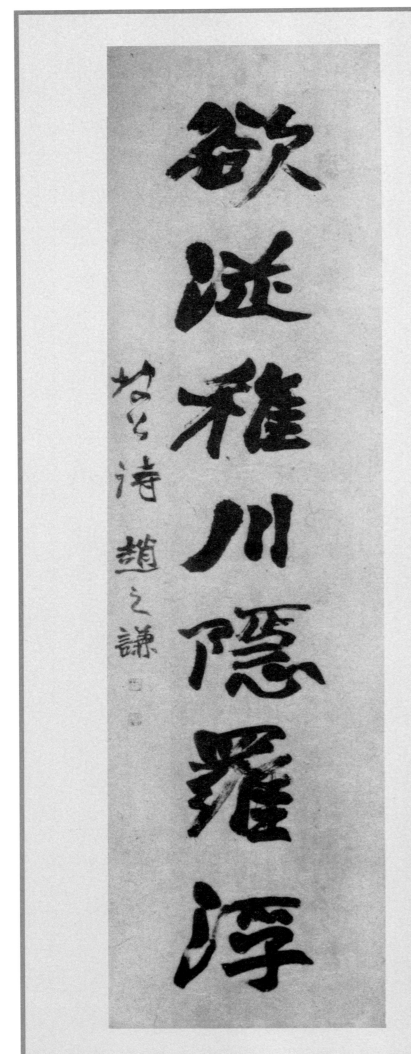

記與嵇康留石髓，欲從稚川隱羅浮。純甫一兄大人屬。坡公詩。趙之謙。

至人之治也，處國于不傾之地，積政于萬全之鄉，載德于不止之輿，行令于無竭之倉，使民于不爭之涂，開法于必得之方。庶民，水也；君子，舟也。杜恕《體論》。一承陰陽以并勢，協五行之自然；從計約以奮擊，常北孤而功虛，則黃帝、呂尚、范蠡、伍員、巍武帝所據同也。《抱朴子》佚文。

杜恕體論

抱朴子佚文

21

大帝，垂精接感，薦生聖明，子孫亨之。分原而流，枝葉扶疏，爵列土，封矦載德，相繼。《劉熊碑》《王逸·丕部》。漢家窮天涯，究地坼，左湯谷，右虞淵，前炎楚，後塞門。自祁連以北，黃山以南，碣石以東，合黎以西。庸齋仁兄寄紙索書，勉成四幀以就正。同治己巳三月。弟趙之謙。

大帝垂
精接感薦生聖明子孫
亨之分原而流枝
葉扶疏爵
列
士封矦載德相
繼

劉熊碑

王逸丕部漢家窮天
涯究地坼左湯
谷右虞淵前炎楚後塞
門自祁連以
北黃山以南碣石以東合黎以西

庸齋仁兄寄紙索書勉成四幀即以就正 同治己巳三月弟趙之謙

何峴喻伯劉璹壽玉自石橋訪
古於諸山寺之間步至二詠亭
待月以歸

宋岑公洞題名戊午四月臨于憨寮 趙之謙

何峴喻伯、劉璹壽玉自石橋訪古於諸山寺之間，步至二詠亭待月以歸。宋岑公洞題名。戊午四月。臨于憨寮。趙之謙。

周衰之末，戰國縱橫，用兵爭強，以相侵奪。當世取士，務先權謀，以為上賢。先王大道陵遲隤廢，異端並起，若楊朱、墨翟放蕩之言以干時惑眾者非一。孟子閔悼堯舜湯文周孔之業將遂湮微，正涂壅底，仁義荒怠，佞偽馳騁，紅紫亂朱，於是則慕仲尼周流憂世，遂以儒道遊於諸侯，思濟斯民。然由不肎枉尺直尋，時君咸謂之迂闊於事，終莫能聽納其說。孟民。

周衰之末戰國縱橫用兵爭強以相侵奪當
世取士務先權謀以為上賢先王大道陵遲
隤廢異端並起若楊朱墨翟放蕩之言以干
時惑眾者非一孟子閔悼堯舜湯文周孔之

紫將遂湮微正涂壅底仁義荒怠佞偽馳騁
紅紫亂朱於是則慕仲尼周流憂世遂以儒
道遊於諸侯思濟斯民然由不肎枉尺直尋
時君咸謂之迂闊於事終莫能聽納其說孟

子亦自知遭蒼姬之訖錄，值炎劉之未奮，進不能佐興唐虞之治，退不能信三代之餘風，恥沒世而無聞焉，是故垂憲言以詒後人。仲尼有云：「我欲託之空言，不如載之行事之深切箸明也。」於是退而論集所與高弟弟子公孫丑、萬章之徒難疑荅問，又自撰其法度之言，箸書七篇，二百六十一章，三萬四千六百八十五字。家太常《孟子題辭》。同治丁卯夏四月。印溪三兄年大人自清江寄紙索書，即以呈教。弟趙之謙。

子亦自知遭蒼姬之訖錄值炎劉之未奮進
不能佐興唐虞之治退不能信三代之餘風
恥沒世而無聞焉是故垂憲言以詒後人仲
尼有云我欲託之空言不如載之行事之深

切箸明也於是退而論集所與高第弟子公
孫丑萬章之徒難疑荅問又自撰其法度之
言箸書七篇二百六十一章二萬四千六百
八十五字

家太常孟子題辭　同治丁卯夏四月
印溪三元年大人自清江寄紙索書即以呈　弟趙之謙

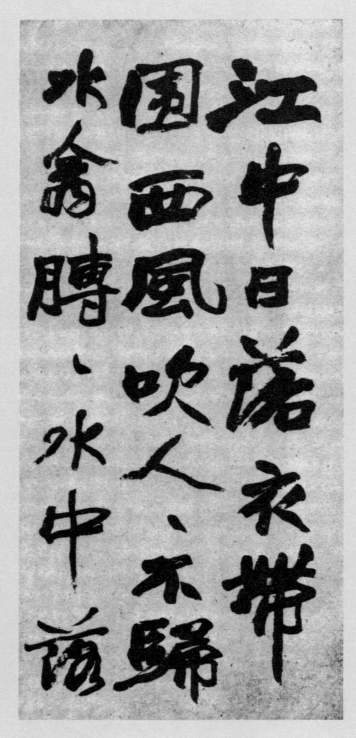

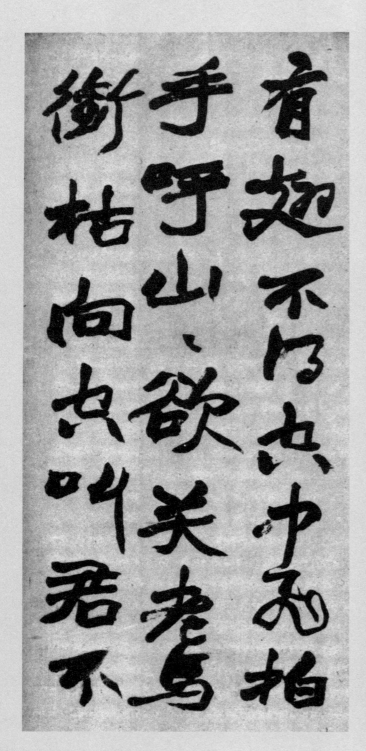

江中日落衣帶圍，西風吹人人不歸。水禽膊膊水中落，有翅不得空中飛。拍手呼山山欲笑，老馬衡枯向空叫。君不

見，晨風兒，布穀飛來化為鷗。朝遊武昌雲，暮踏海西石。滿山紅樹一江風，萬里長空遮不得。王中瞿詩。為獳伯仁兄大人屬書。弟之謙。

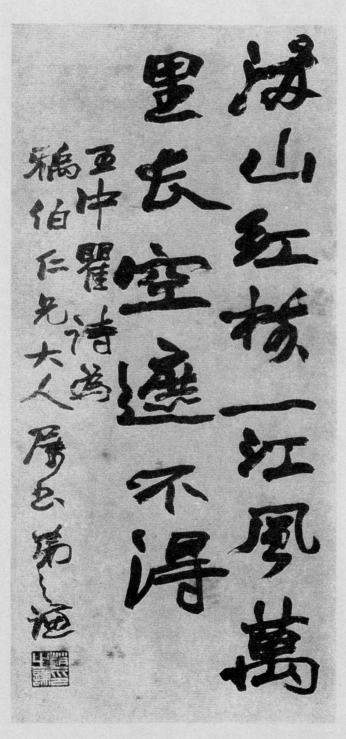

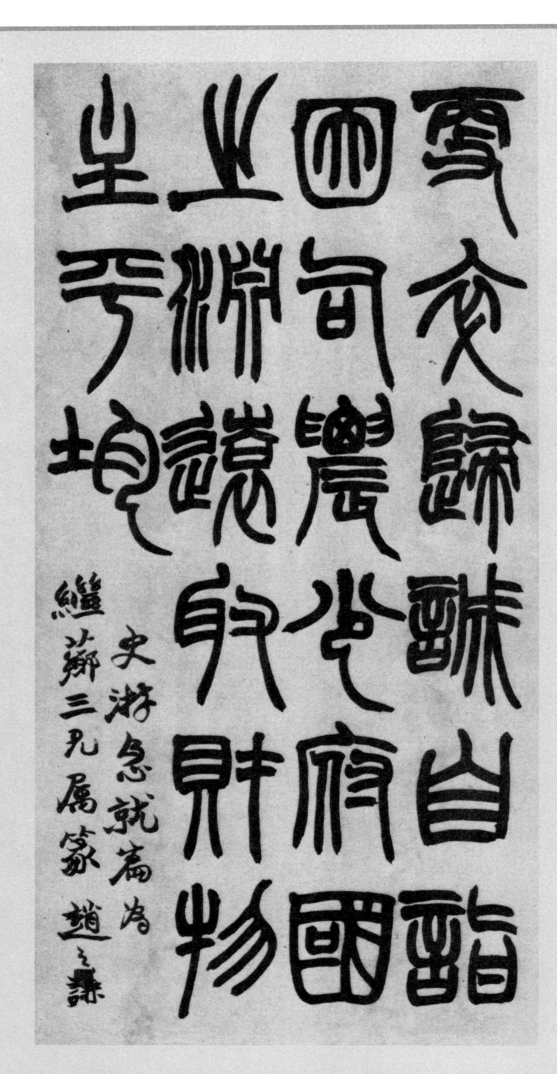

惟封龍山者　北岳之援　三滦之別
神少體異氣　在於郊內　碌硌吐
與天同燿　熊燕雲興雨　與三公
山協德齊勳　國舊秩而祭之　以爲

三聖遭亡新之際　失其典祀延熹
七年歲執涂月紀豕韋常山相
南富波蔡篇長史甘陵廣川沐乘
敬天之休虔恭明祀上陳德潤加

惟封龍山者，北岳之援，三條之別神，分體異處，在於郊內。碌硌吐名，與天同燿。熊燕雲興雨，與三公、靈山協德齊勳。國舊秩而祭之，以爲三聖。遭亡新之際，失其典祀。延熹七年，歲執涂，月紀豕韋，常山相汝南富波蔡篇、長史甘陵廣川沐乘，敬天之休，虔恭明祀。上陳德潤，加

拎百姓，宜蒙珪璧，七牲法食。聖朝克明，靡神不舉。戊寅詔書，應時聽許。允勅大吏郎巽等，與義民脩繕故祠。遂采嘉石，造立觀闕。黍稷既馨，犧牲博碩。神歆感射，三靈合化。品物流形，農寔嘉穀。粟至三錢，天應玉燭。拎是紀功刊勒，以炤令問。漢《封龍山碑》。臨奉煦齋公祖同年大人法鑒。同治八年，歲在己巳八月。趙之謙。

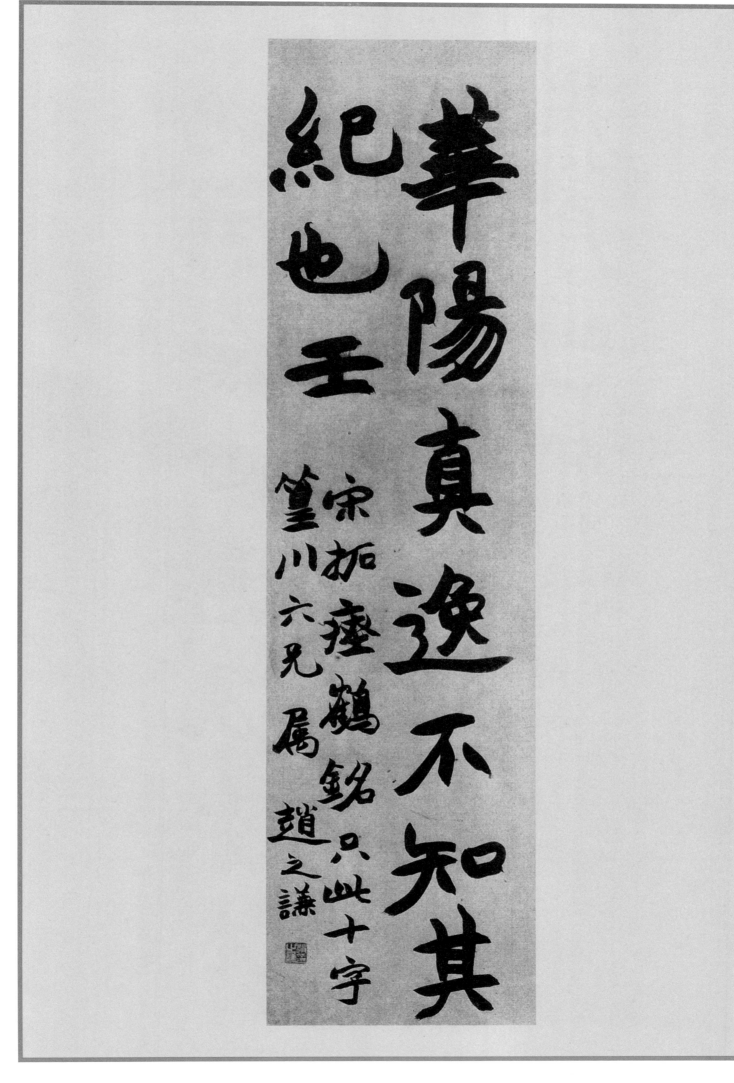

華陽真逸不知其紀也。壬。宋拓《瘞鶴銘》只此十字。筤川六兄屬。趙之謙。

31

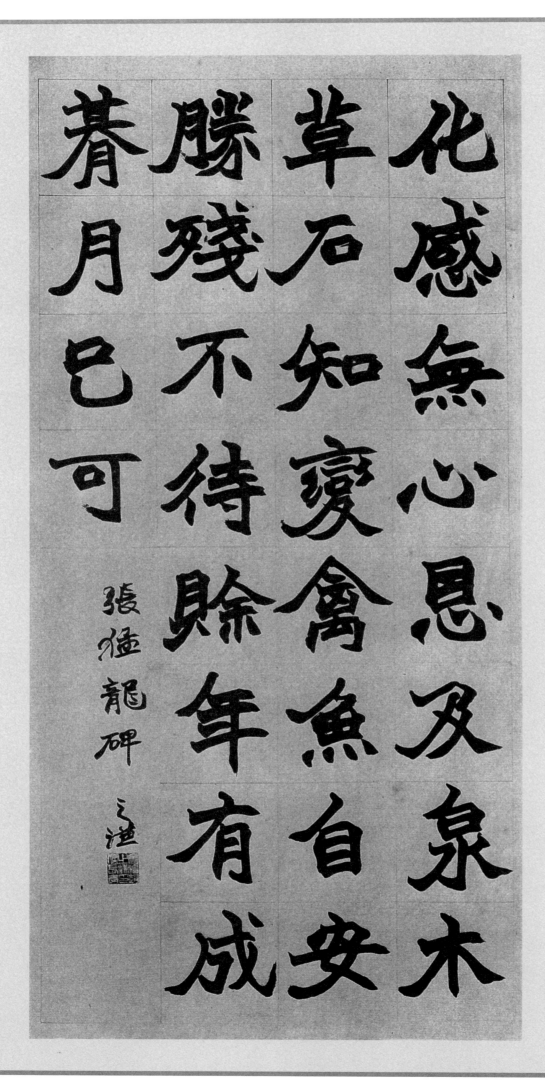

化感無心，恩及泉木。草石知變，禽魚自安。勝殘不待賒年，有成旹月巳可。《張猛龍碑》。之謙。

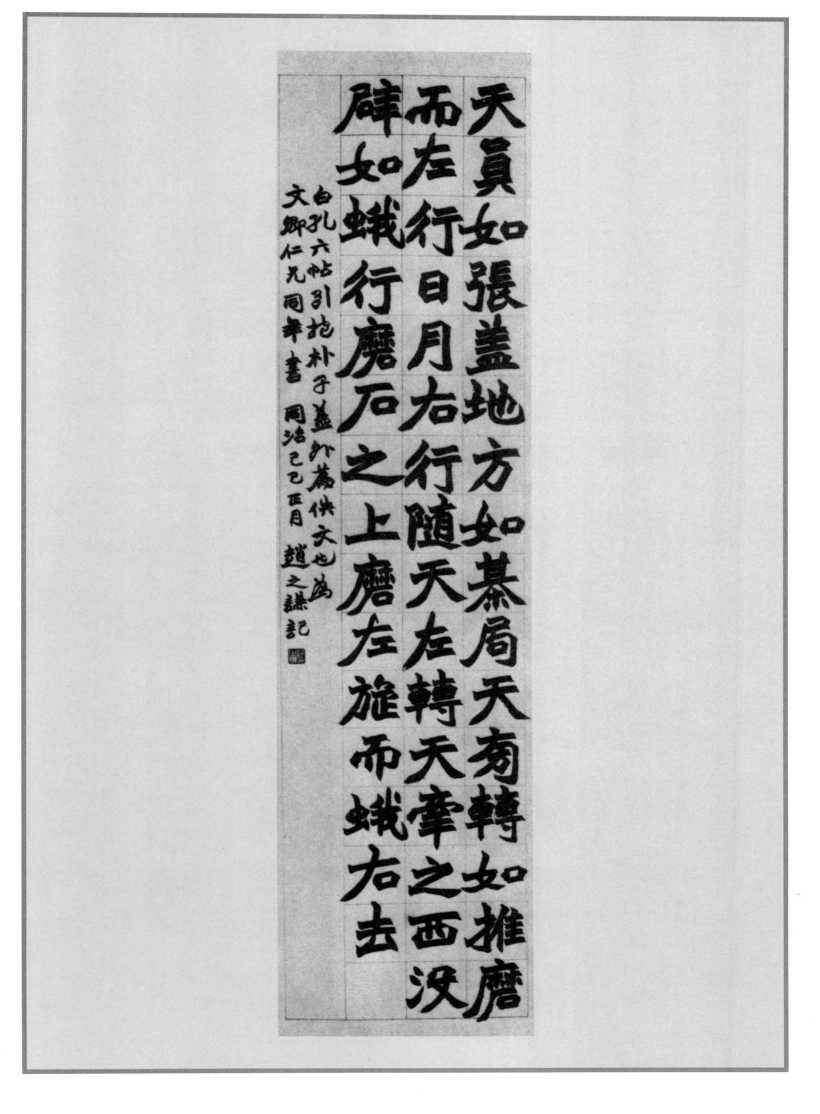

天員如張蓋，地方如棊局。天旁轉如推磨而左行，日月右行，隨天左轉，天牽之西没。辟如蛾行磨石之上，磨左旋而蛾右去。《白孔六帖》引《抱朴子》盖外篇佚文也。爲文卿仁兄同年書。同治己巳正月。趙之謙記。

燦往卓兮謀合朝情
釋艱即安有勳有榮

禹鑿龍門君其繼縱
上順斗極下荅𡿧皇

自南自北，四海攸通。君子安樂，庶士悅雍，商人咸憙，震夫永同。楊孟文《石門頌》。臨似芷汀世仁兄大人正。弟之謙。

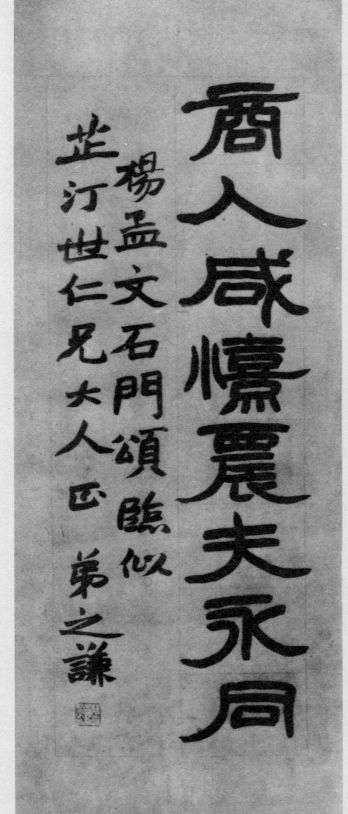

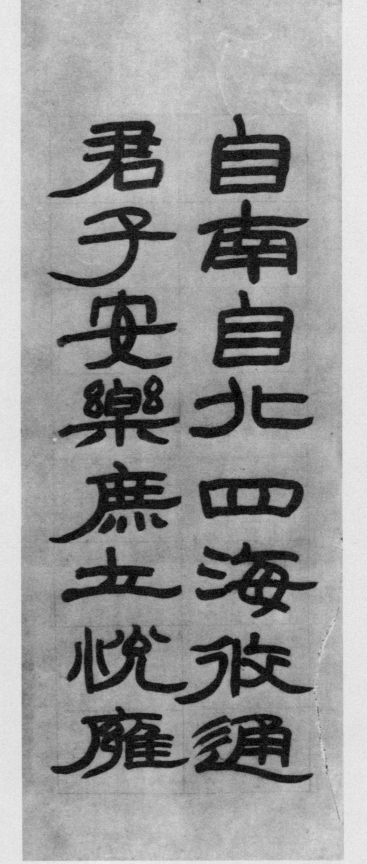

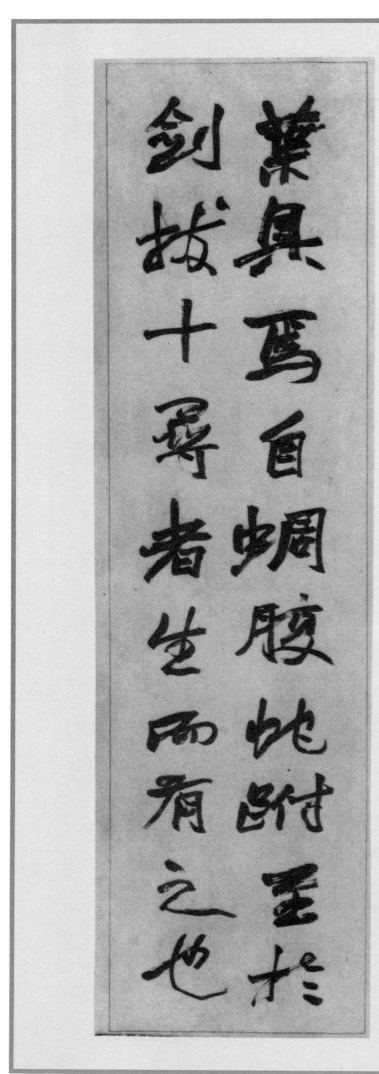

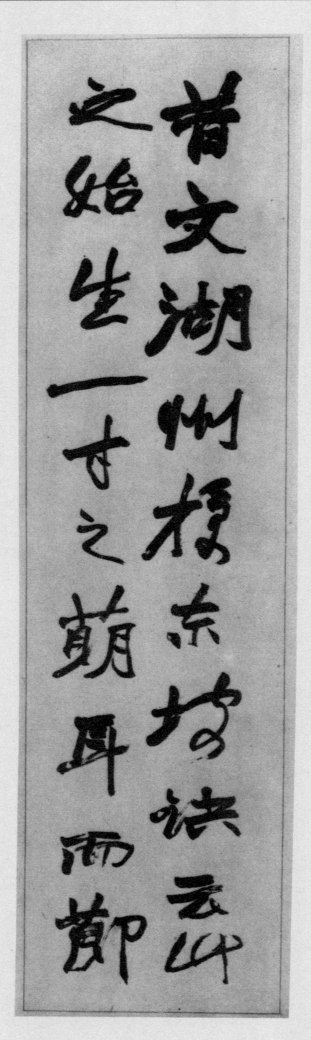

今畫者乃節節為之，葉葉而累之，豈復有竹乎？故畫竹必先得成竹於胷中，執筆熟視，乃見其所欲畫……受之三兄大人屬。趙之謙。

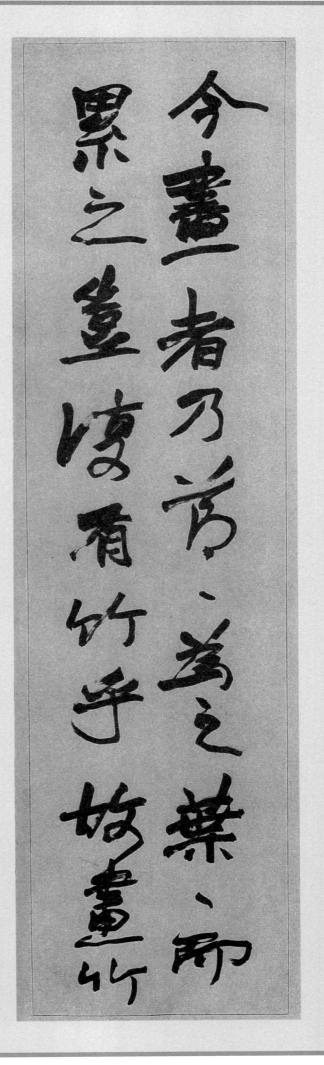

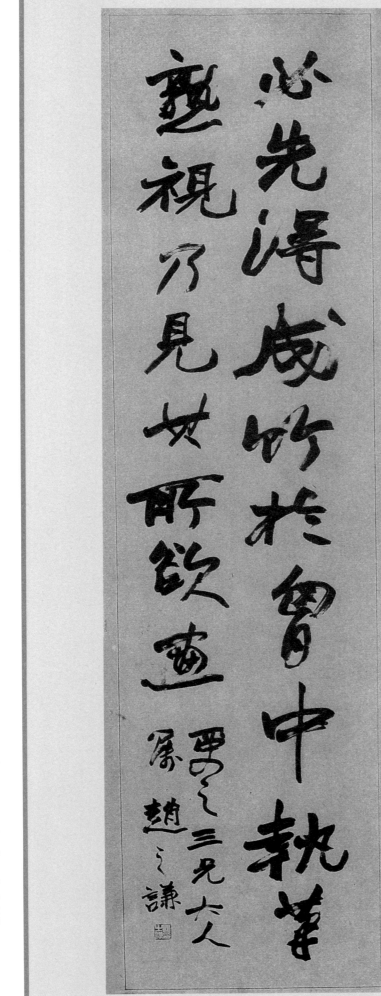

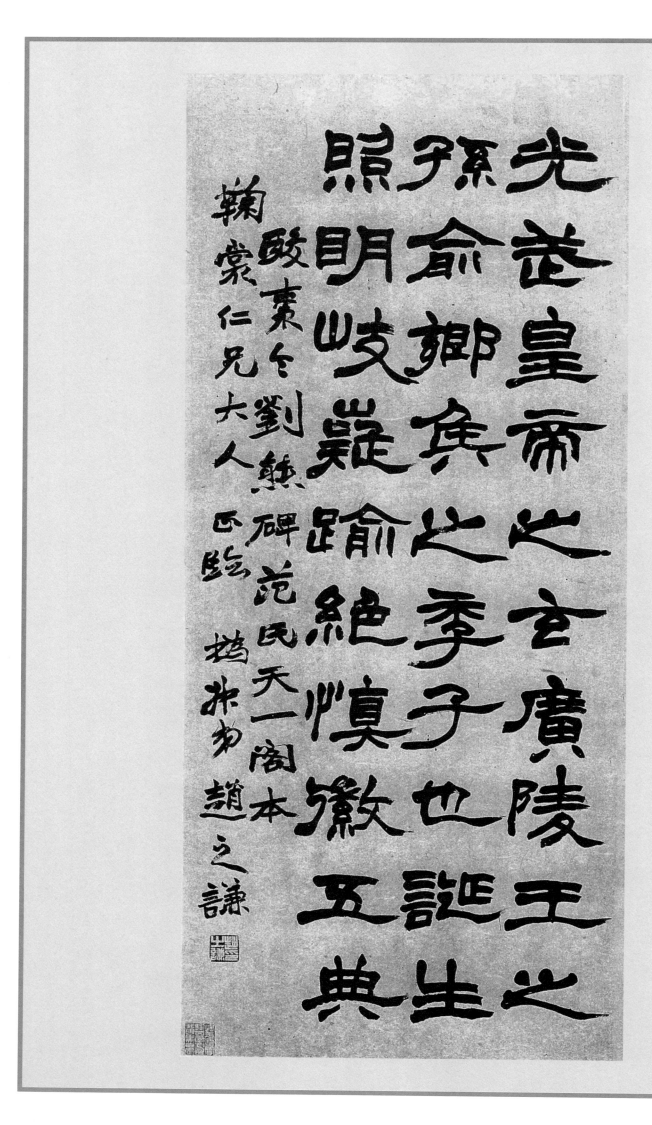

光武皇帝之玄，廣陵王之孫，俞鄉侯之季子也。誕生照明，岐嶷踰絕。慎徽五典。《酸棗令劉熊碑》，范氏天一閣本。鞠裳仁兄大人正臨。撝叔弟趙之謙。

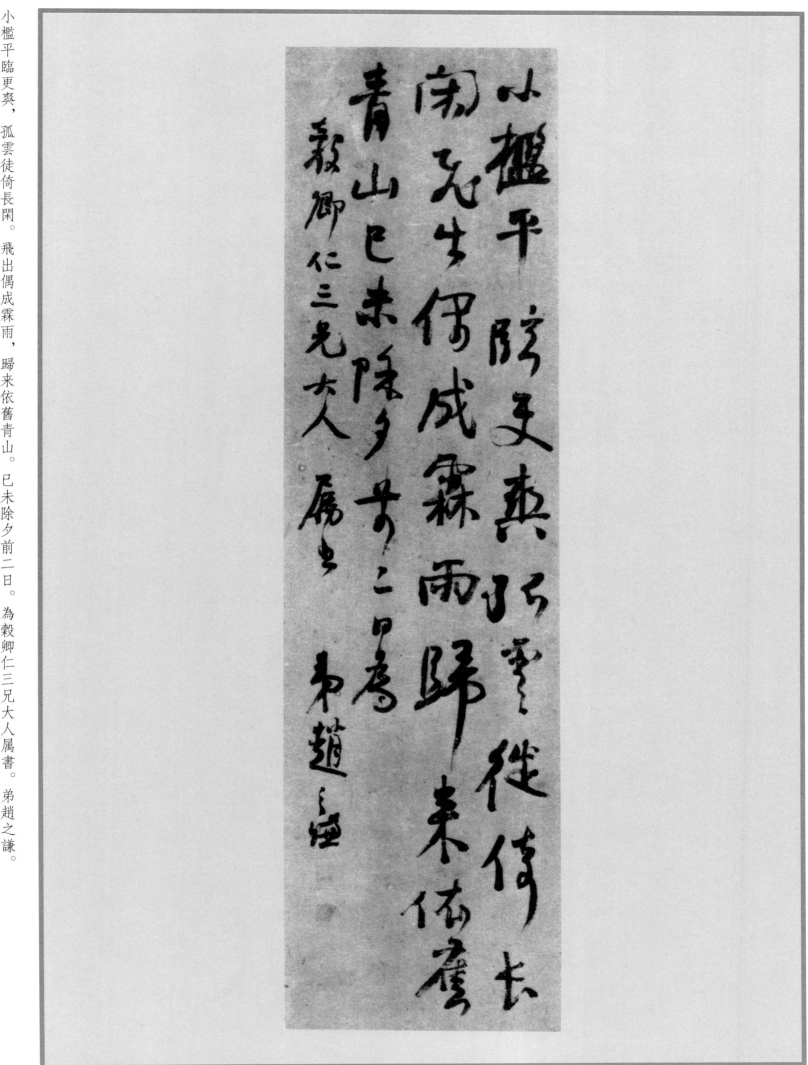

小檻平臨更爽，孤雲徒倚長閑。飛出偶成霖雨，歸來依舊青山。己未除夕前二日。為穀卿仁三兄大人屬書。弟趙之謙。

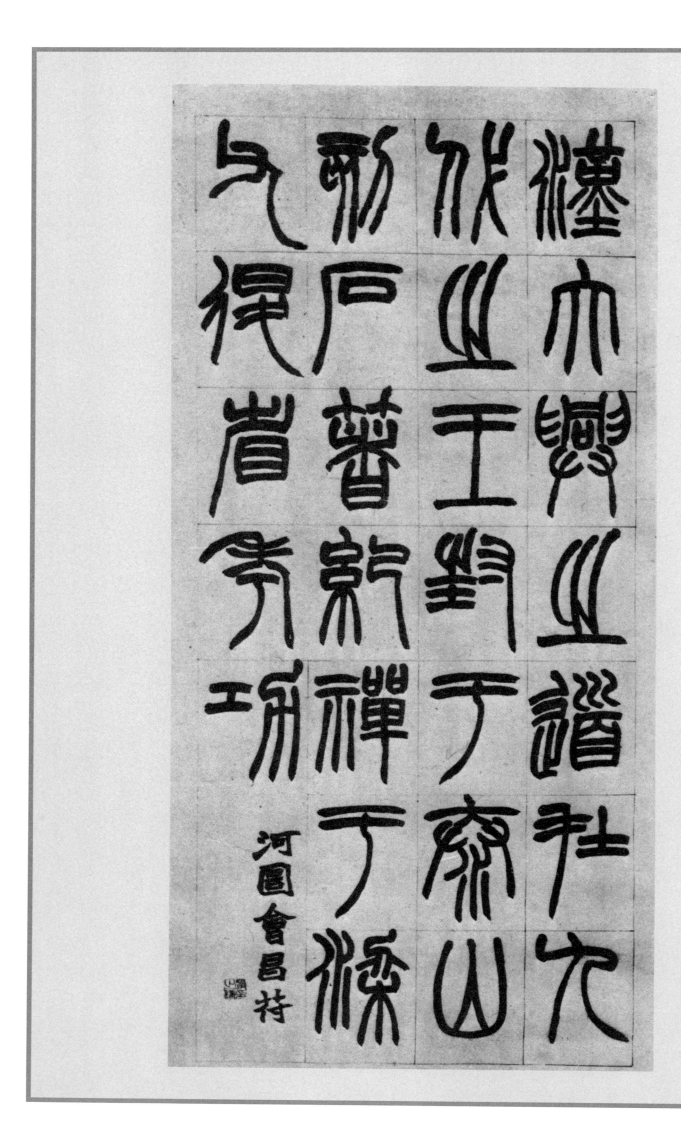

漢大興之，道在九代之王。封于泰山，刻石箸紀，禪于梁父，復省考功。《河圖會昌符》。

姬周史統太銷沈，況復炎劉古學瘄。崛起有人扶左氏，千秋功皋總劉歆。端門受命有雲初，一脉微言我敬承。宿艸敢挑劉礼部。東南絕學在毘陵。

龔伯定《已亥襍詩》。為兩盦一兄大人屬書。攟艸弟趙之謙。

姬周史統太銷沈沈復炎劉古學瘄崛起有人扶左氏皋總劉歆端門受命有雲初一脉微言我敬承宿艸敢挑劉礼部東南絕學在毘陵

龔伯定已亥襍詩為兩盦一兄大人屬書攟艸弟趙之謙

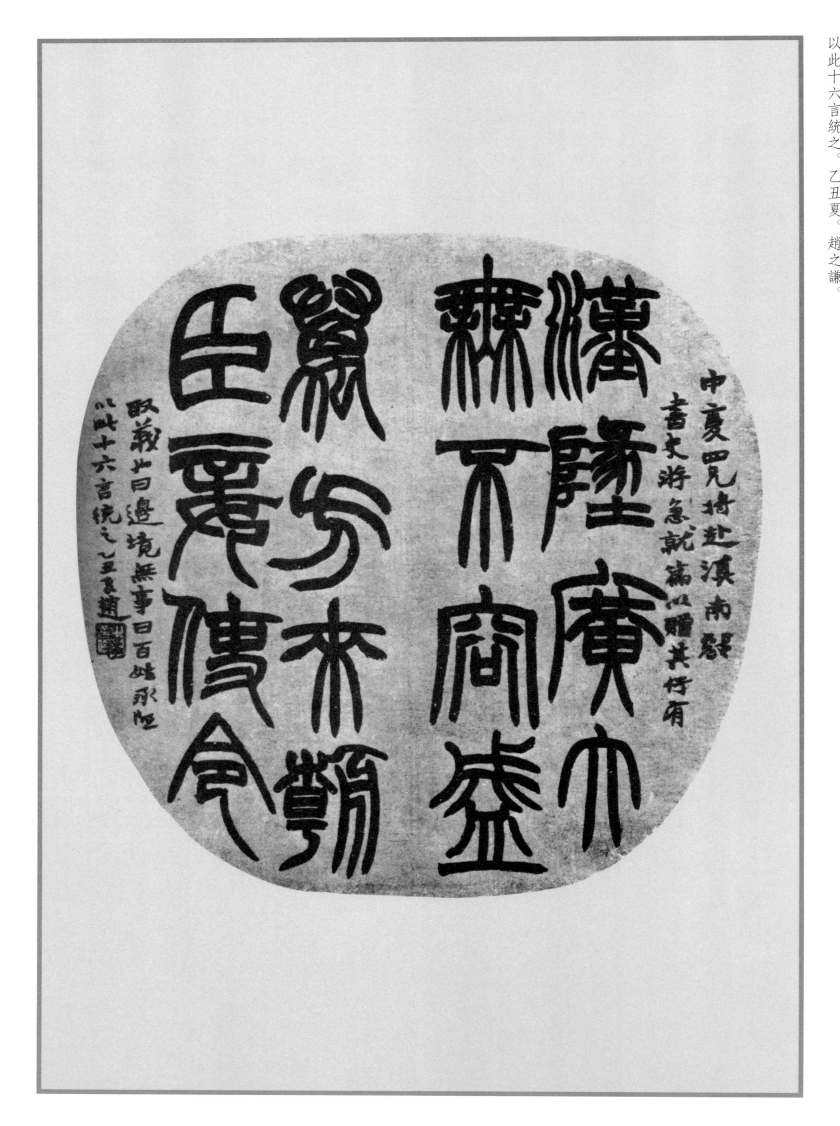

漢墜廣大，無不容盛。萬方來朝。臣妾使令。中夏四兄將赴滇南，戲書史游《急就篇》以贈其行。有取義也，曰『邊境無事』，曰『百姓承德』。以此十六言統之。乙丑夏。趙之謙。

君即吴郡府卿之中子，敦煌长史之次弟也。廉孝相承，亦世载德。不竞台衡。益斋尊兄临别索书。临《执金吾丞武荣碑》。弟之谦。

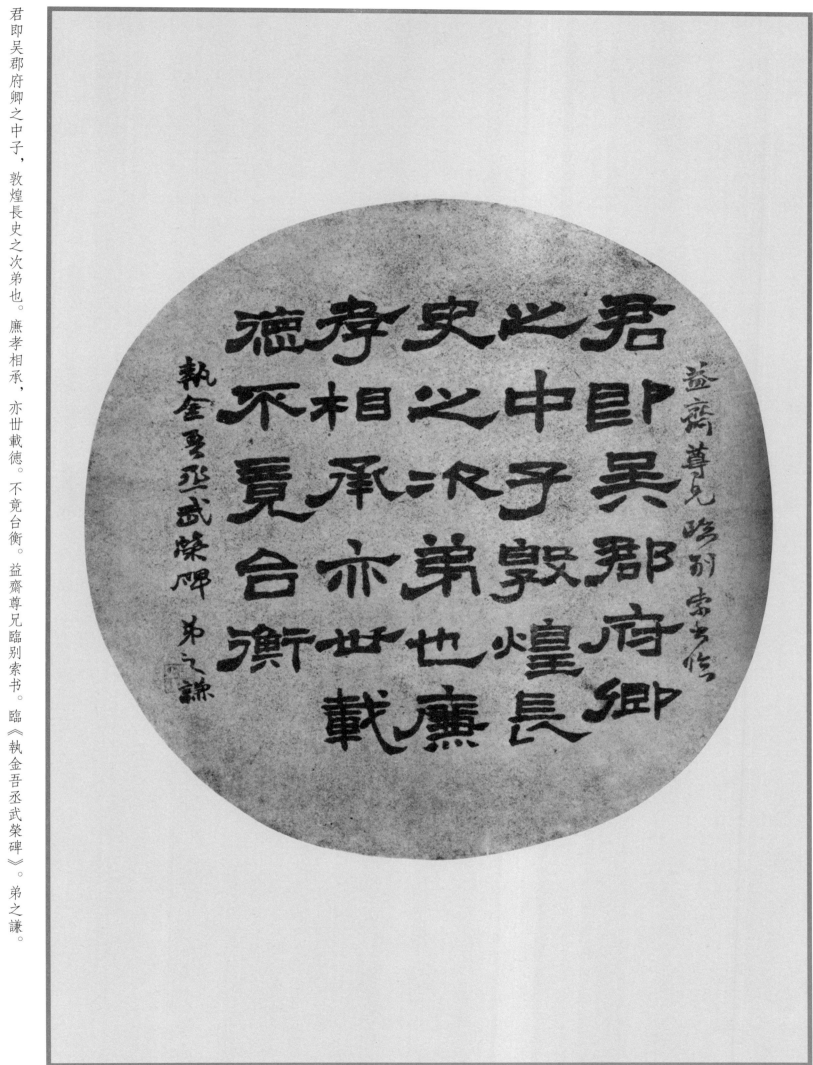

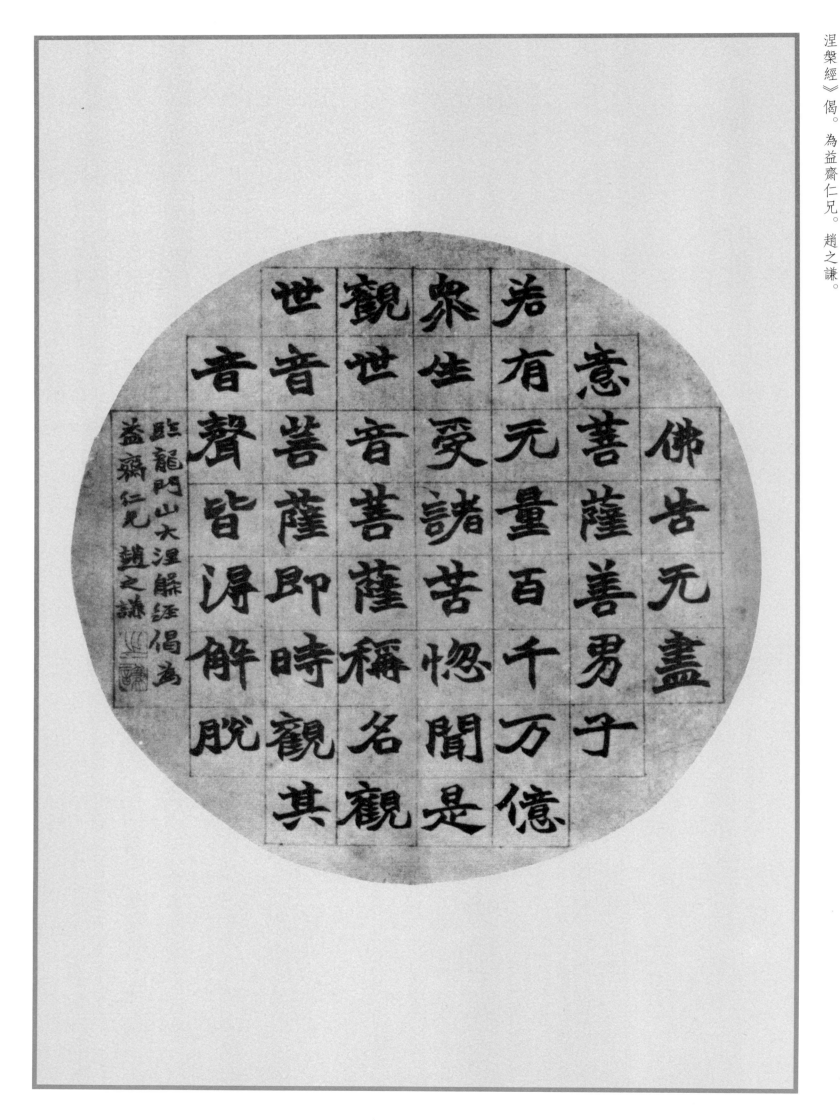

佛告无盡意菩薩：『善男子，若有无量百千万億衆生，受諸苦惱，聞是觀世音菩薩，稱名，觀世音菩薩，即時觀其音聲，皆淂解脫。』臨龍門山《大涅槃經》偈。為益齋仁兄。趙之謙。

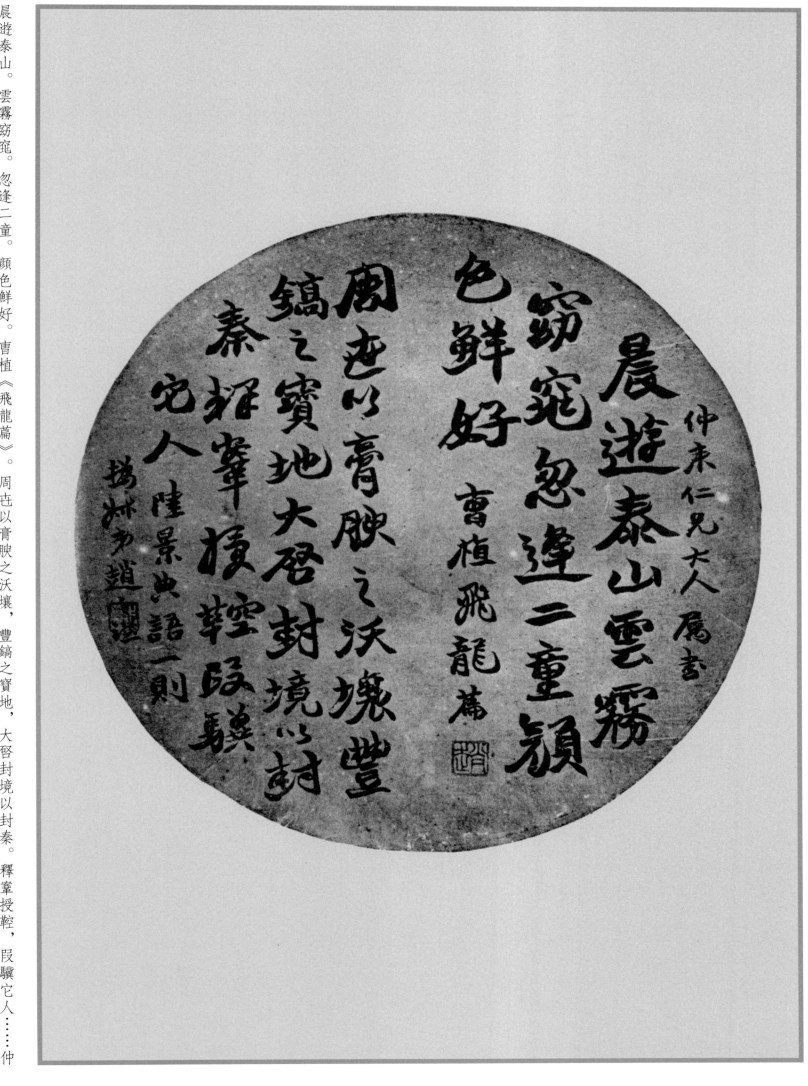

晨遊泰山雲霧
窈窕忽逢二童額
色鮮好 曹植飛龍篇

仲冬仁兄大人屬書

周匝以膏腴之沃壤豐
鎬之寶地大啟封境以封
秦耀峯授輊跂驥
宅人 陸景典語一則
揚州为趙□□

晨遊泰山。雲霧窈窕。忽逢二童。顏色鮮好。曹植《飛龍篇》。周匝以膏腴之沃壤，豐鎬之寶地，大啟封境以封秦。釋峯授輊，跂驥它人……仲
來仁兄大人屬書。陸景《典語》一則。撝尗趙之謙。

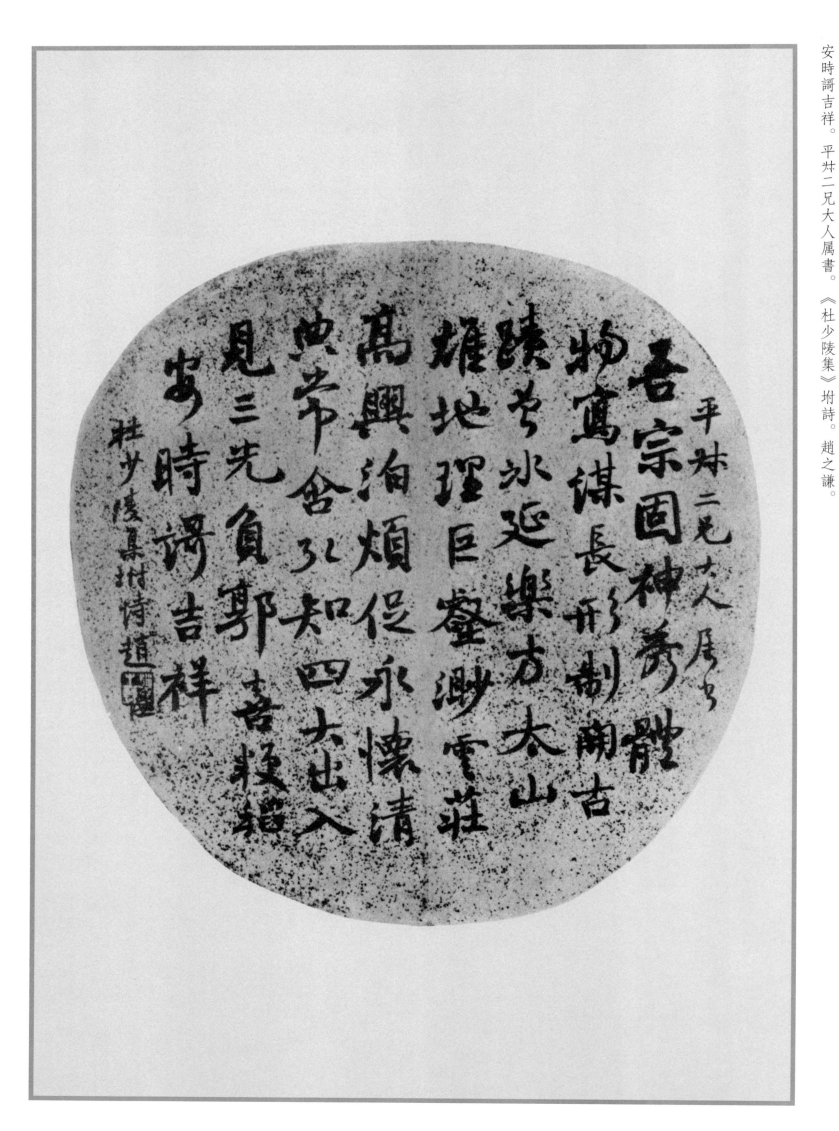

吾宗固神秀，體物寫謀長。形制開古蹟，曾冰延樂方。太山雄地理，巨鼇渺雲莊。高興洎煩促，永懷清典常。含弘知四大，出入見三光。負郭喜粳稻，安時謁吉祥。平丱二兄大人屬書。《杜少陵集》坿詩。趙之謙。

豈有聲難定，緣知聽未真。苦將階下意，説與夢中人。風露初侵夜，星河欲向晨。玉埠他日好，尒未稱閒身。讀通父詩存，即錄其《蟋蟀》一作。

厚夫仁兄同年屬書。　悲盦弟趙之謙。

一曾識匡山遠法師，低松片石對前墀。為尋名畫來過院，回訪閒人淂看碁。新雁參差雲碧處，寒雅遼亂葉紅時。

自知終有張華識，不向滄洲理釣絲。飛卿詩。笠溪四兄大人屬書。撝朮弟趙之謙。

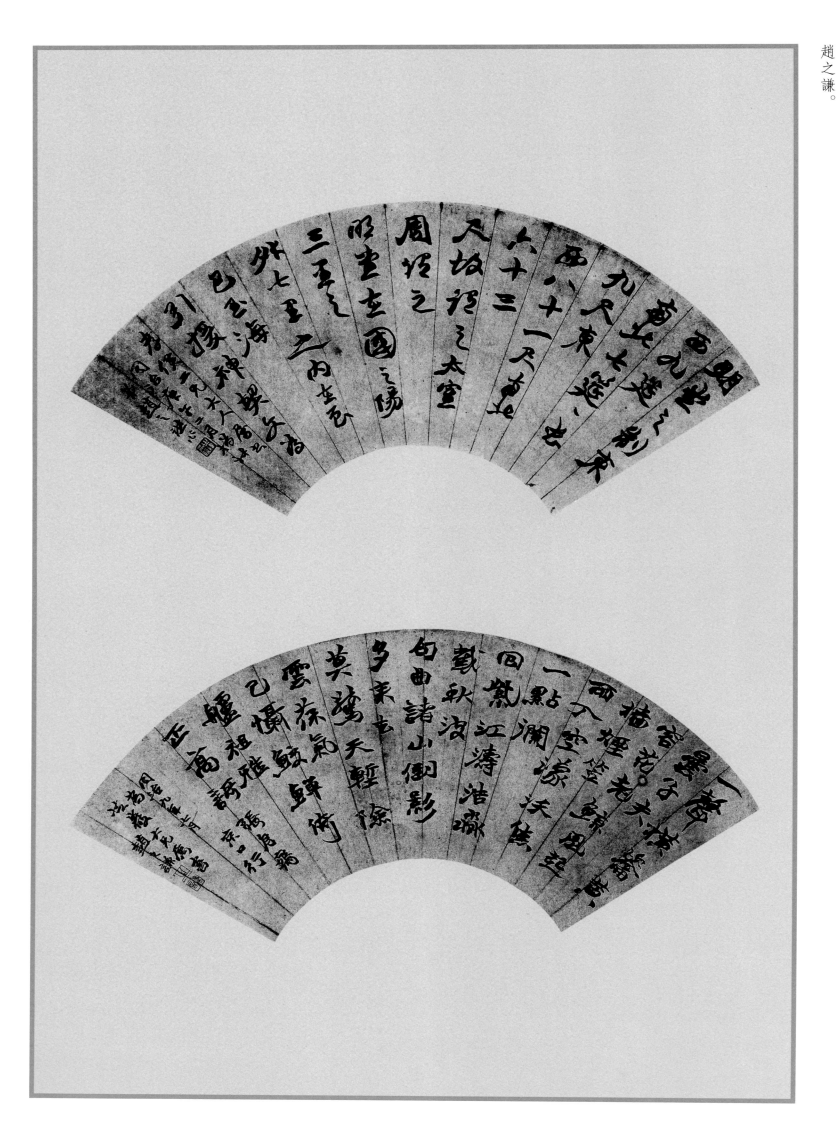

明堂之制，東西九筵，南北七筵，筵長九尺。東西八十一尺，南北六十三尺，故謂之太室。周謂之明堂，在國之陽三里之外，七里之內，在辰巳。《玉海》引《援神契》文。為孝侯二兄大人屬書。同治庚午二月。撝卅弟趙之謙作。

一一聲橫篴黃曇子，夫容花老鯨風起。檣煙笠雨入空濛，沃焦一點瀾回紫。江濤浩淼截秋波，句曲諸山倒影多。來去莫驚天塹險，雲葆氣已慴鮫鼉，倚艫祖雅正高謌。張肩齋《京口行》。同治九年七月。為芝巖大兄屬書。趙之謙。

皇帝立國，維初在昔，嗣世稱王。討伐亂逆，威動四極，武義直方。

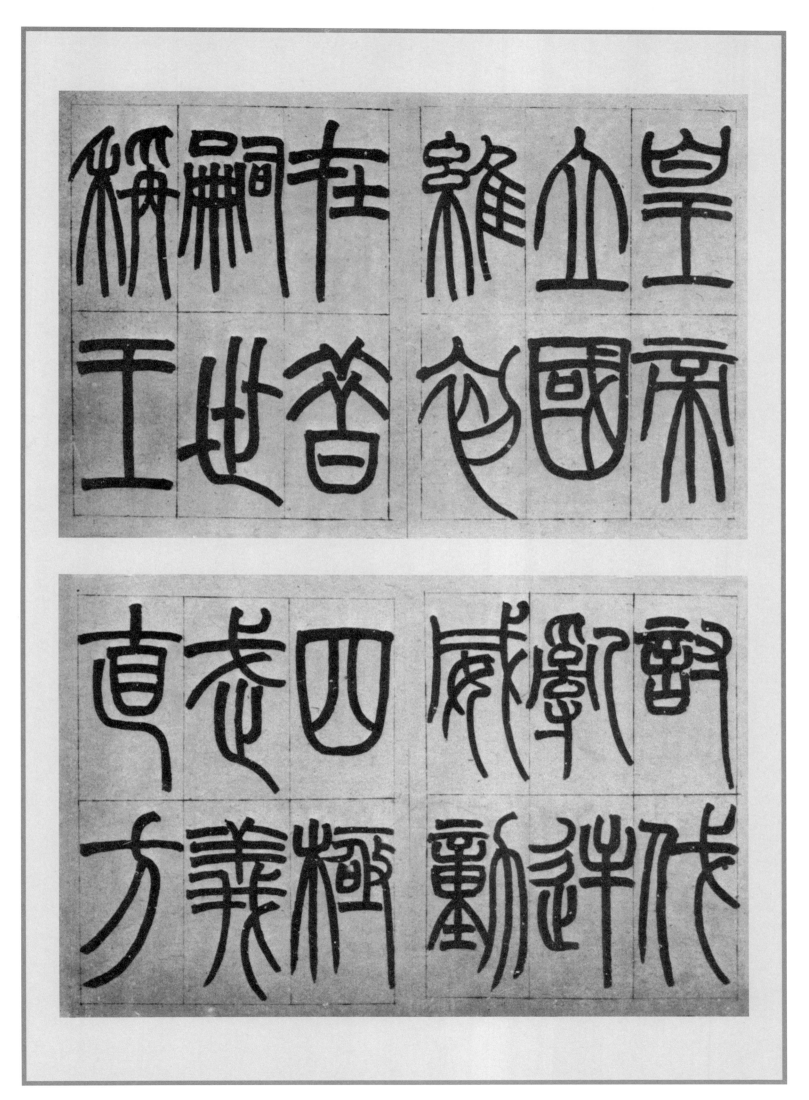

49

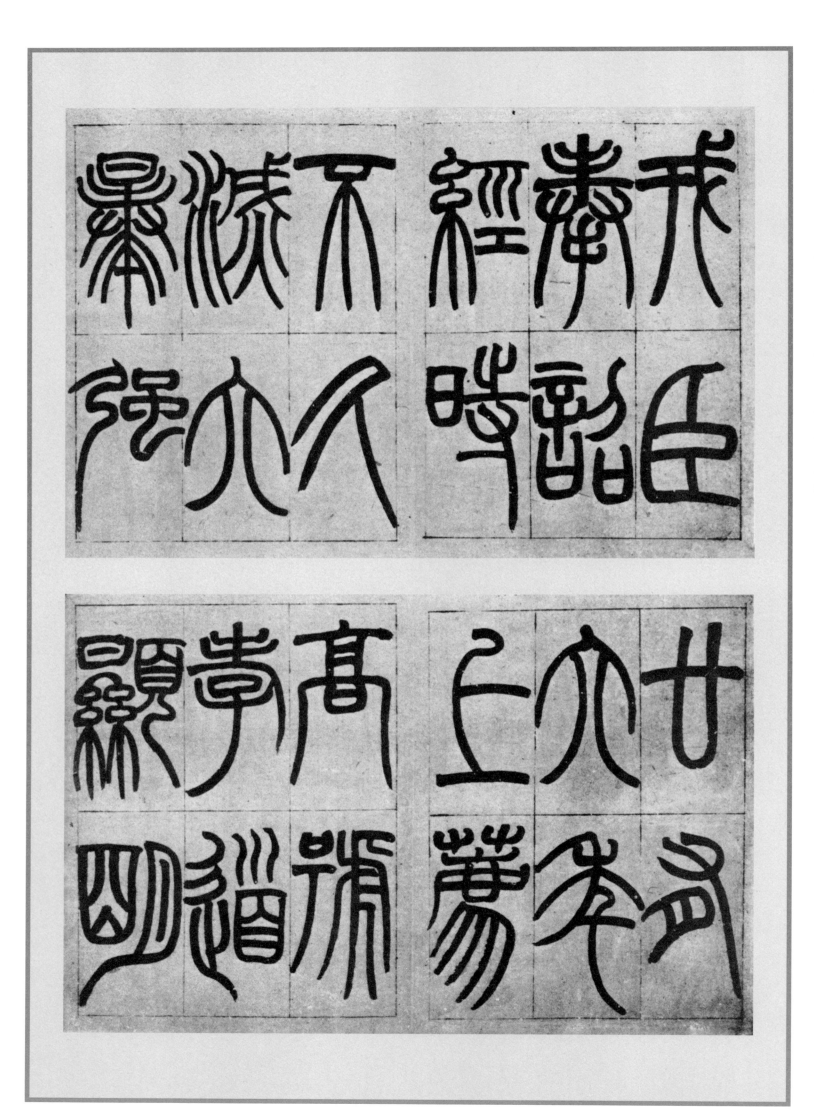

戎臣奉詔，經時不久，滅六暴強。廿有六年，上薦高號，孝道顯明。

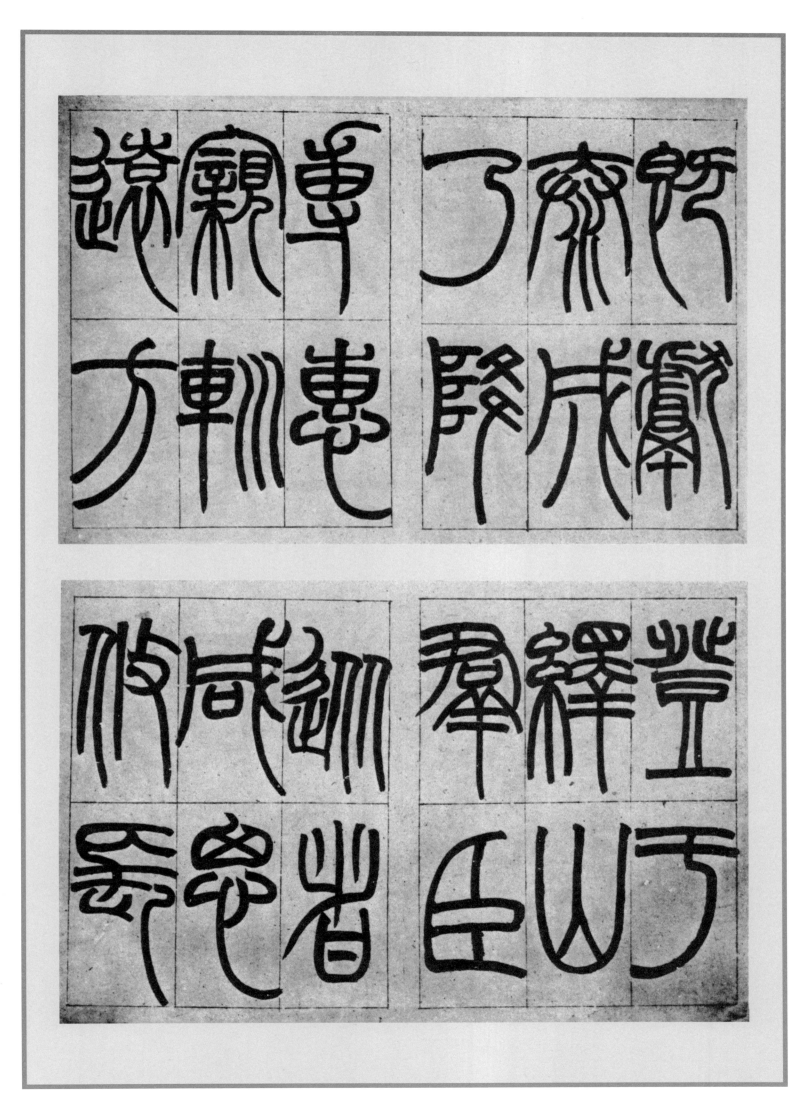

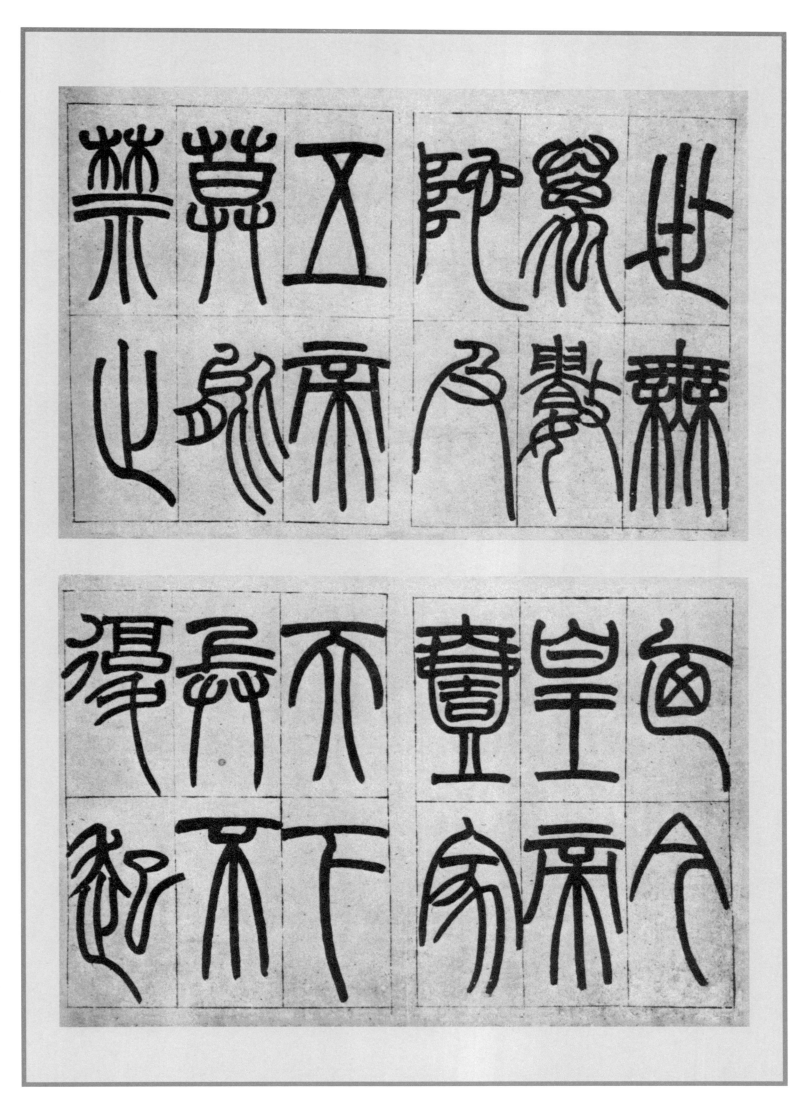

世無萬數，陀及五帝，莫能禁止。廼今皇帝，壹家天下，兵不復起。

繹山刻石北魏時已佚，
已佚，今所傳鄭文
寶刻本拙惡甚苦
人陋為鈔史記非
過也我

朝蒙書以鄧頑伯
為弟一頑伯後近人
惟揚州吳熙載及吾
友績頴胡蒙甫熙載
已老蒙甫陷杭城

生死不可知蒙甫
尚在吾不敢作蒙
書今蒙甫不知何
往矣
錢生次行索蒙

往不可不以所知示
之即用鄧法索繹
山文比於文寶鈔
史或少勝耳
同治元年九月悲盦

繹山刻石北魏時已佚，今所傳鄭文寶刻本拙惡甚。昔人陋為鈔史記，非過也。我朝篆書以鄧頑伯為弟一。頑伯後，近人惟揚州吳熙載，及吾友績谿胡蒙甫。熙載已老，蒙甫陷杭城，生死不可知。蒙甫尚在，吾不敢作篆書。今蒙甫不知何往矣。錢生次行索篆法，不可不以所知示之。即用鄧法書《繹山》文，比於文寶鈔史或少勝耳。同治元年九月。悲盦。

54

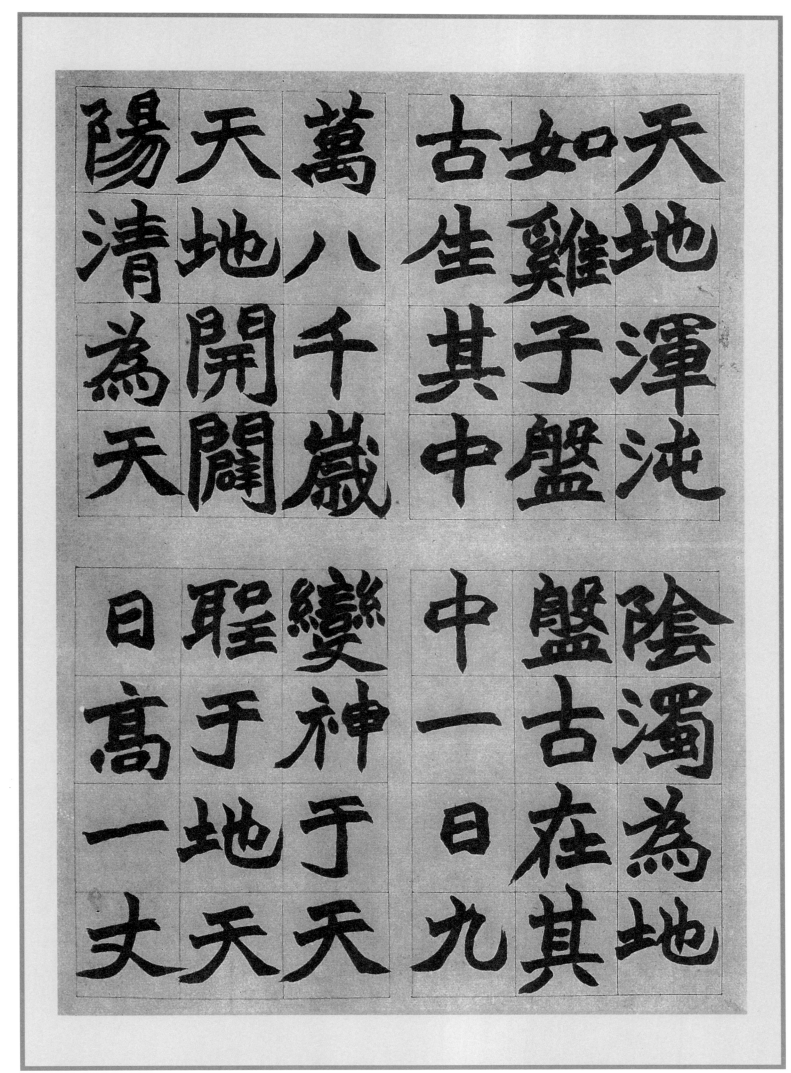

天地渾沌如雞子，盤古生其中。萬八千歲，天地開闢，陽清為天，陰濁為地。盤古在其中，一日九變，神于天，聖于地。天日高一丈

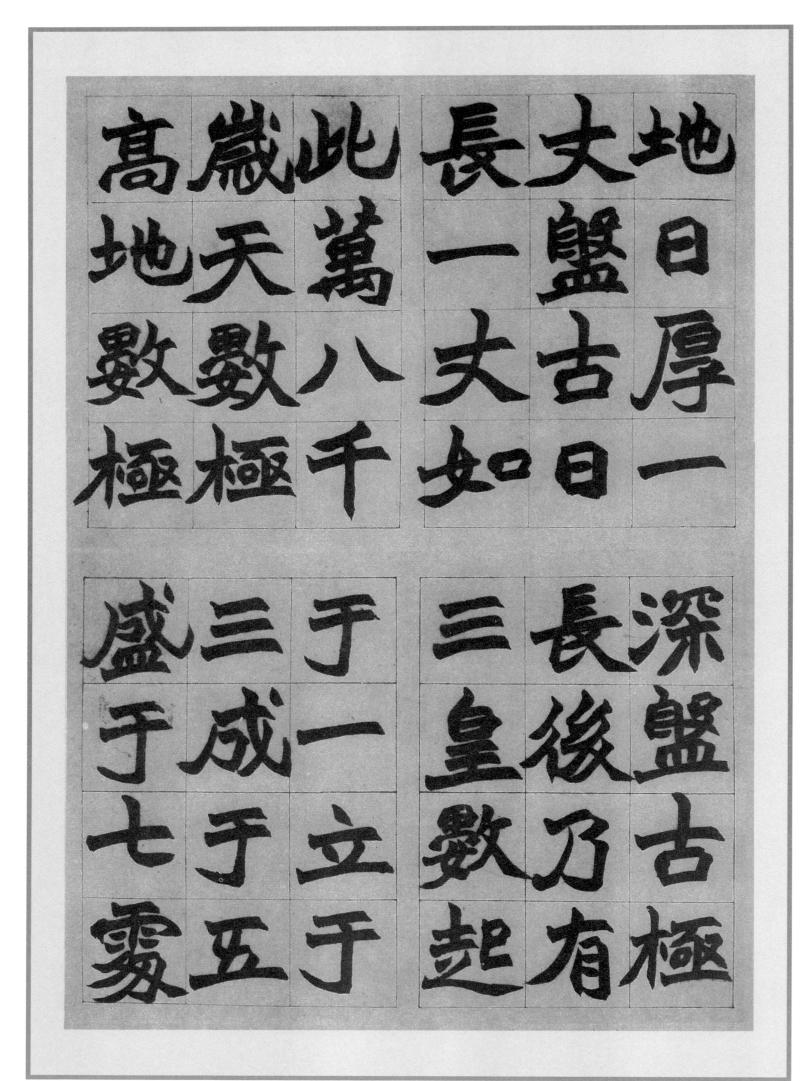

高歲此　　長丈地
地天萬　　一盤日
數數八　　丈古厚
極極千　　如日一

盛三于　　三長深
于成一　　皇後盤
于于立　　數乃古
霧五于　　起有極

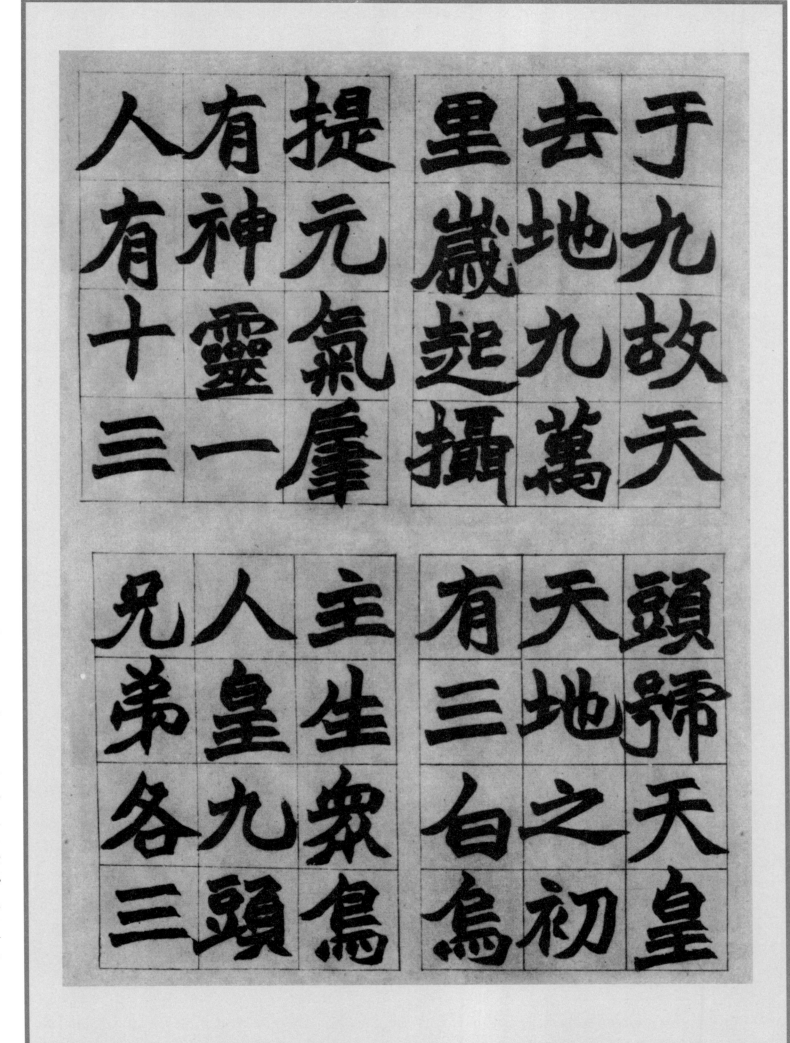

于九，故天去地九萬里。歲起攝提，元氣屢有神靈一人，有十三頭，號天皇。天地之初，有三白鳥，主生衆鳥，人皇九頭，兄弟各三

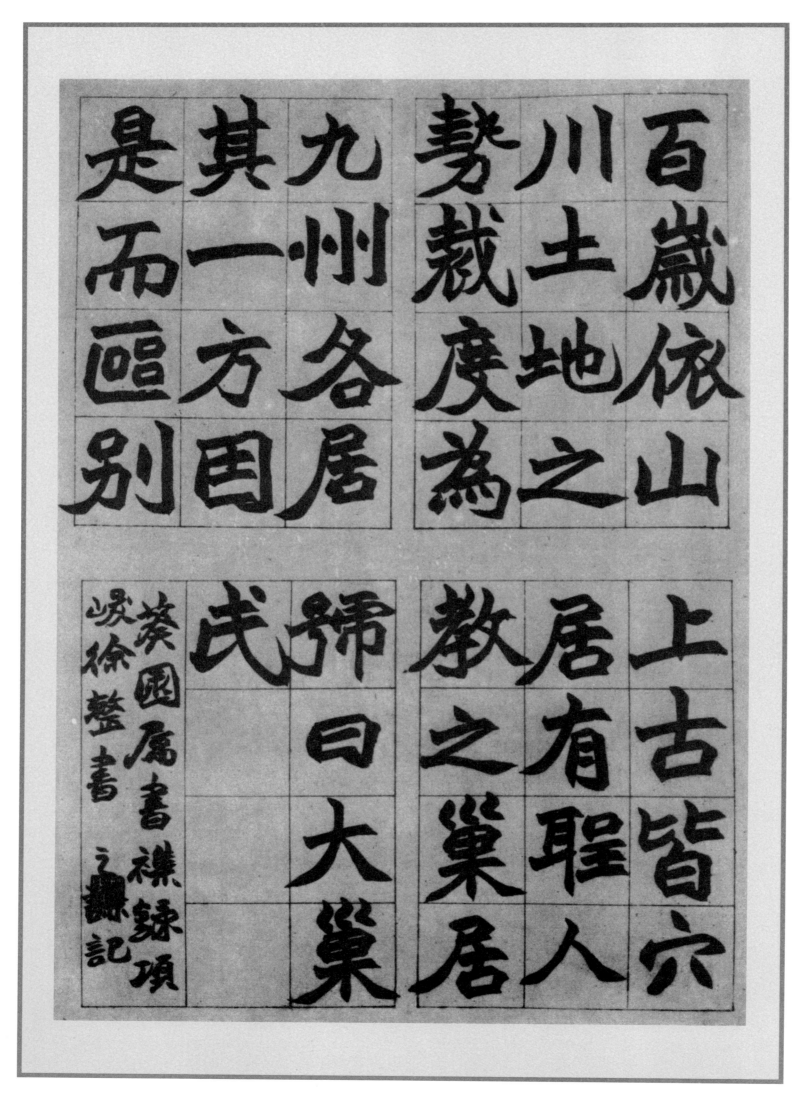

是其九勢川百
而一州裁土歲
區方各度地依
別國居為之山

葵民罕教居上
園　日之有古
屬　大巢聖皆
書　巢居人宂
謙錄項峻徐整書。之謙記。

百歲，依山川土地之勢，裁度為九州，各居其一方，曰是而區別。上古皆巢居，有聖人教之巢居，罕曰大巢氏。葵園屬書。謙錄項峻徐整書。之謙記。